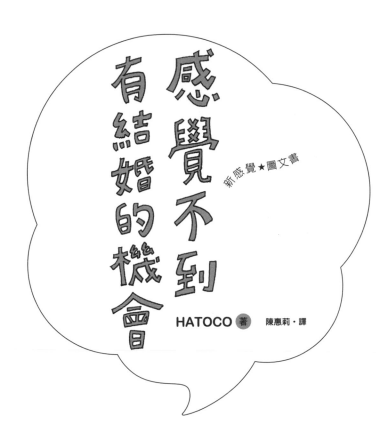

感覺不到有結婚的機會

新感覺★圖文書

HATOCO 著　　陳惠莉・譯

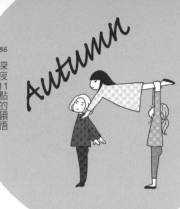
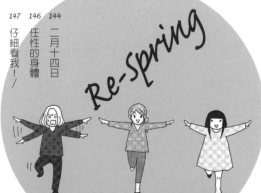

色彩繽紛的手冊
預定計畫卻是黑白的

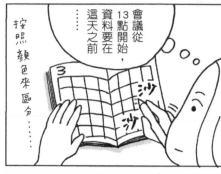

按照顏色來區分……

會議從13點開始，資料要在這天之前……

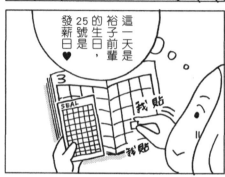

這一天是裕子前輩的生日，25號是發新日♥

我貼
我貼

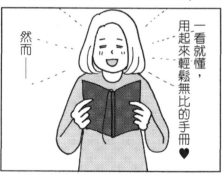

一看就懂，用起來輕鬆無比的手冊♥

然而——

只有約會的貼紙
完全沒有減少……

4

世代交替

宴席中
沒有人邀請坐旁邊的位子

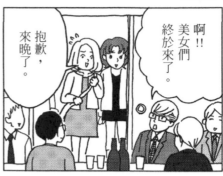

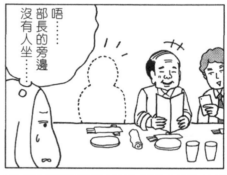

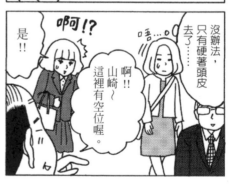

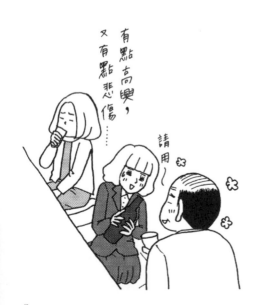

有點高興，
又有點悲傷……

相互吹捧彼此認同的女人聚會

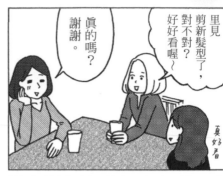

里見剪新髮型了，對不對？好好看喔～

真的嗎？謝謝。

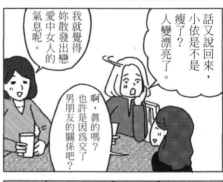

話又說回來，小依是不是瘦了？人變漂亮了。

我就覺得妳散發出戀愛中女人的氣息呢。

啊，真的嗎？也許是因為交了男朋友的關係吧？

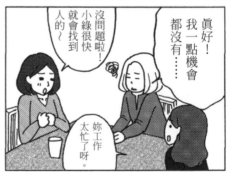

真好！我一點機會都沒有……

沒問題啦！小綠很快就會找到人的～

妳工作太忙了呀。

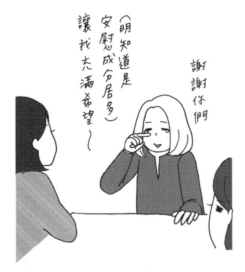

謝謝你們

（明知道是安慰成分居多）讓我充滿希望～

6

名字怎麼唸的孩子
朋友生了不知

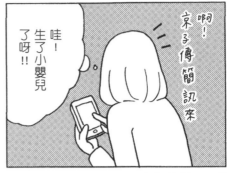

啊！
京子傳簡訊來

哇！生了小嬰兒
了呀！！

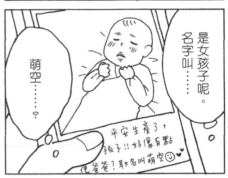

是女孩子呢。
名字叫……

萌空……？

平安生產了，
孩子！！好像有點
像爸爸？取名叫萌空

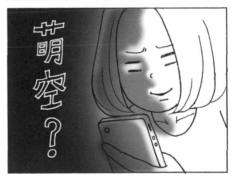

萌空？

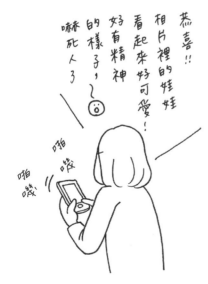

恭喜！！
相片裡的娃娃
看起來好可愛！
好有精神
的樣子，
嚇死人了

啪
嚓

啪
嚓

越來越不懂得如何表現
內心的寂寞

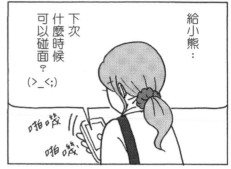

給小熊：

下次
什麼時候
可以
碰面？
(>_<;)

啪噠
啪噠

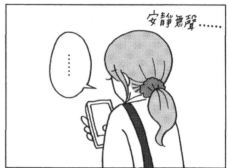

安靜無聲……

……

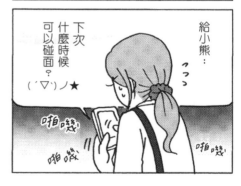

給小熊：

下次
什麼時候
可以
碰面？
(´▽`)ノ★

つつ

啪噠
啪噠
啪噠

再加上一個
星星☆吧……

處女的第一次遙遙無期

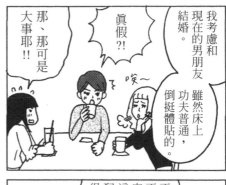

安達綠（31歲）

沒有男朋友、沒有異性緣、慢性疲勞的離家獨立代表人物。負責健康食品工廠的網路美編工作，是聘雇人員，和裕子、阿咲是從大學社團時就認識的朋友。

小川裕子（33歲）

和心愛的男朋友小熊正處於沒有往結婚之路發展的漫長交往當中。她是自然派雜貨店的店長，也是小綠和阿咲的社團時期的學姊。

内山阿咲（31歲）

「年齡＝無男友」履歷更新中，在資材製造廠人事總務部工作，是個踏實的OL。喜歡女性化又可愛的事物、漫畫、BL（男性間的戀愛創作類型）。

spring

成熟女人

獵人們

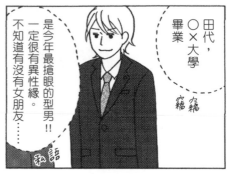

田代，〇×大學畢業

是今年最搶眼的型男！！一定很有異性緣。不知道有沒有女朋友……

窺

私語

迎新會上

接下來要喝什麼？

那個，我要喝黑醋栗橙。

喝黑醋栗橙。

我要喝～櫻桃牛奶。

安達小姐要喝什麼？

咕嚕

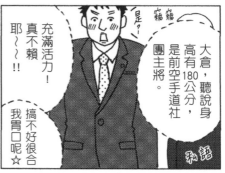

大倉，聽說身高有180公分，是前空手道社團主將。

是～窺窺

充滿活力！真不賴耶～～！！

搞不好很合我胃口呢☆

私語

烏龍冰茶

續杯

飲而盡

25

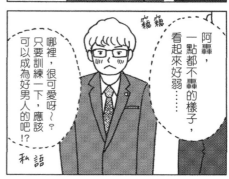

窺窺

阿轟，一點都不轟的樣子，看起來好弱……

哪裡，很可愛呀～？只要訓練一下，應該可以成為好男人的吧！？

私語

可以倒進瓶子裡嗎～？

可以呀～

部長～

畢業時會保存雞尾酒瓶

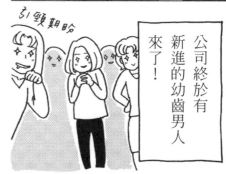

引頸期盼

公司終於有新進的幼齒男人來了！

小綠的生活

小綠的生活

傷腦筋小姐

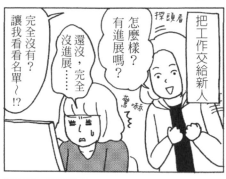

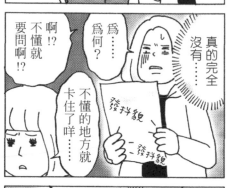

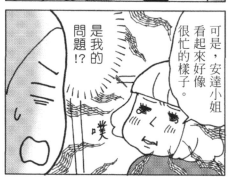

新人是新人類的簡稱

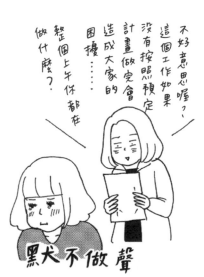

黑犬不做聲

「花粉症？」不只是爲了遮掩素顏

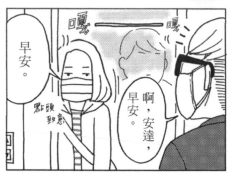

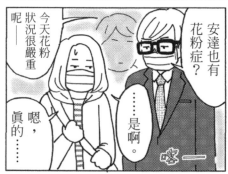

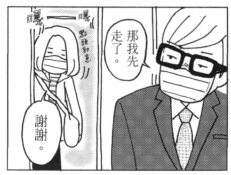

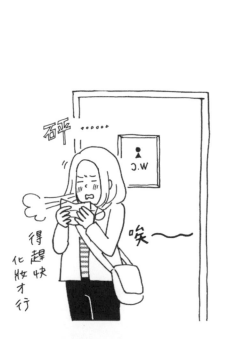

一嘆氣 眞正的腰圍就原形畢露

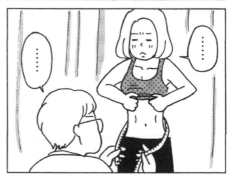

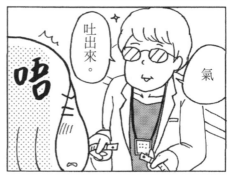

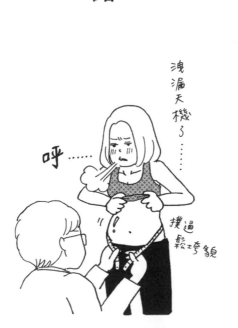

好男人
無怪乎都是 別的女人的人

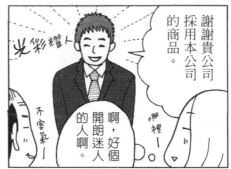

謝謝貴公司
採用本公司
的商品。

啊，好個
開朗迷人
的人。

光彩耀人

不客氣——

哪裡——

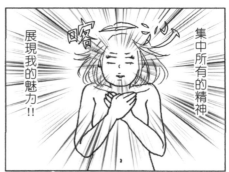

集中所有的精神

展現我的魅力！！

回眸

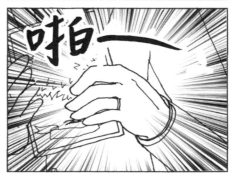

啪——

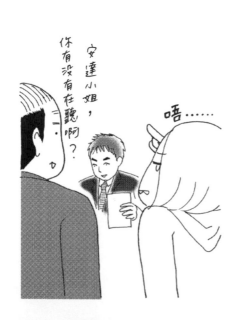

安達小姐，
你有沒有在聽啊？

唔……

與過熟的　賣不出去的水果同步

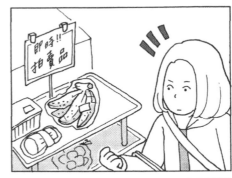

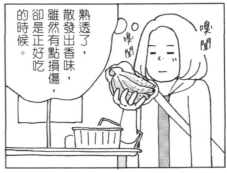

熟透了，散發出香味，雖然有點損傷，卻是正好吃的時候。

嗅聞

嗅聞

……

我絕對不放棄！！

哼

今天的打扮

高級羊毛衫
U領T恤

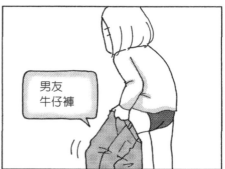

男友
牛仔褲

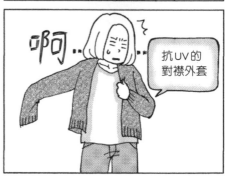

啊

抗UV的
對襟外套

回過神來發現　全身的衣服條碼

都是UNIQLO

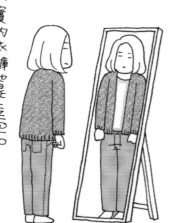

其實內衣褲也是UNIQLO

耳福

看到關係糟糕的情侶　內心悸動不已

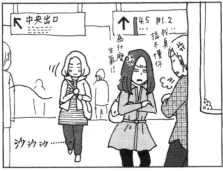

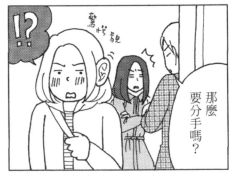

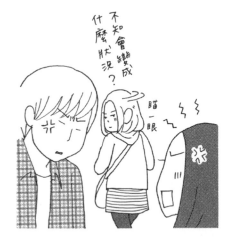

小綠的生活

為了上傳相片 賣力打掃

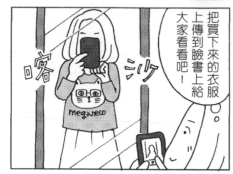

把買下來的衣服上傳到臉書上給大家看看吧！

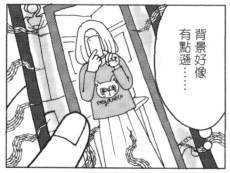

背景好像有點遜……

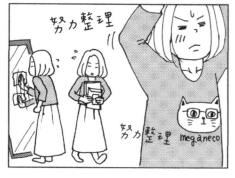

努力整理

努力整理
meganeco

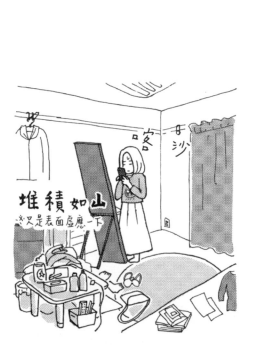

堆積如山
只是表面虛應一下

與未知的相遇

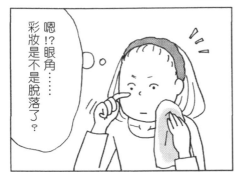

嗯!?眼角……彩妝是不是脫落了？

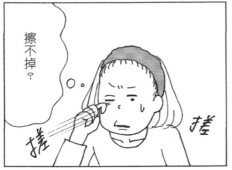

擦不掉？

啊

難道這是……!?

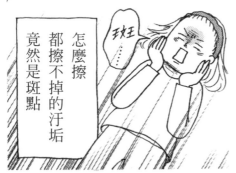

怎麼擦都擦不掉竟然是斑點

斑

時髦感

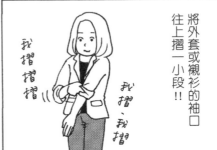

將外套或襯衫的袖口往上摺一小段!!

我摺摺摺

我摺、我摺

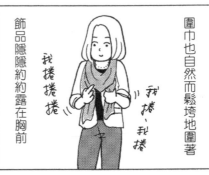

圍巾也自然而鬆垮地圍著

飾品隱隱約約露在胸前

我捲捲捲

我捲、我捲

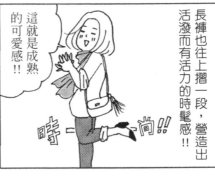

長褲也往上摺一段，營造出活潑而有活力的時髦感!!

這就是成熟的可愛感!!

時——尚!!

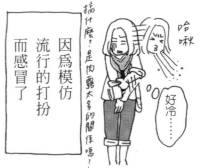

因為模仿流行的打扮而感冒了

搞什麼！是肉露太多的關係嗎？

哈啾

好冷……

21

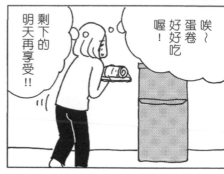

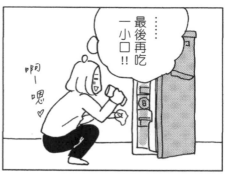

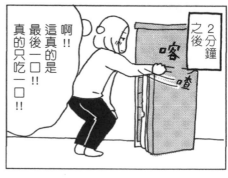

說了好幾次「再吃一點就好」

結果就吃完了

好，明天起來晨跑！！　← 絕對不可能

自我免疫力

瀨臨破產女子 小綠的生活

書法教室的教材送來了

請你心蓋個章

好的

我要靠一手漂亮的字博得稱讚。

開始上插花課

等出師了，將來就可以當講師～

信用卡公司寄來扣款明細了

搞什麼……？

這個月也刷了六萬日圓……？

學習技藝
提升女子能力存款相對下降

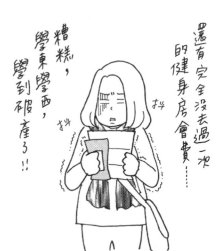

還有完全沒去過一次的健身房會費……

糟糕，學東學西，學到破產了!!

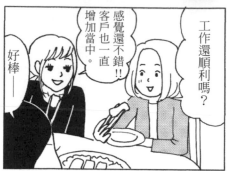

工作還順利嗎？

感覺還不錯!!客戶也一直增加當中。

好棒——

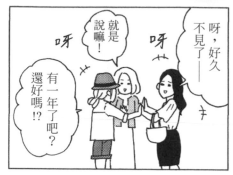

呀，好久不見了——

就是說嘛！

呀♪

呀♪

有一年了吧？還好嗎!?

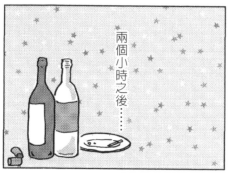

兩個小時之後……

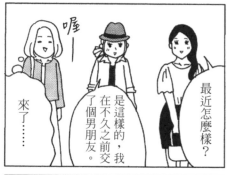

喔——

來了……

是這樣的，我在不久之前交了個男朋友。

最近怎麼樣？

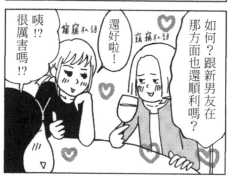

咦!?很厲害嗎!?

竊竊私語

還好啦！

竊竊私語

如何？跟新男友在那方面也還順利嗎？

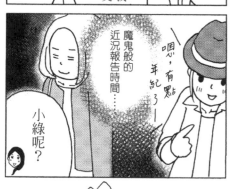

魔鬼般的近況報告時間……

小綠呢？

嗯，有點年紀了——

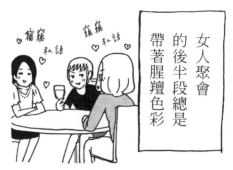

竊竊私語

竊竊私語

女人聚會的後半段總是帶著腥羶色彩

最近怎麼樣？

對不起，沒什麼改變

正常運作！

行禮致歉

都春天了

小綠的生活

最近接觸過的異性　只有牙醫

即使睡再多　還是跑出黑眼圈

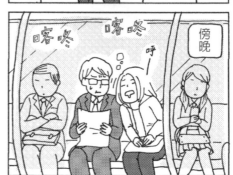

聽說用溫、冷湯匙
敷在上頭
就可以去除
黑眼圈……

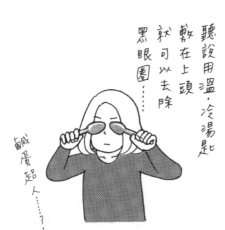

鹹蛋超人……？

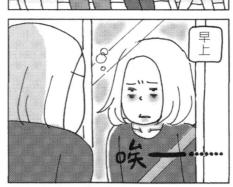

26

條件變寬鬆了

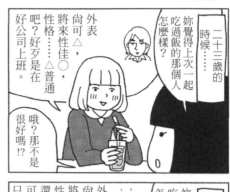

二十三歲的時候……

妳覺得上次一起吃過飯的那個人怎麼樣？

外表尚可，性格……△普通吧？好歹是在好公司上班。

將來性性佳○

哦？那不是很好嗎!?

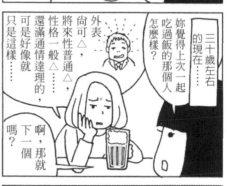

三十歲左右的現在……

妳覺得上次一起吃過飯的那個人怎麼樣？

外表尚可，性格普通△，將來性一般△……可是好像就只是這樣……

啊，那就下一個嗎？

性格一般，還滿通情達理的，

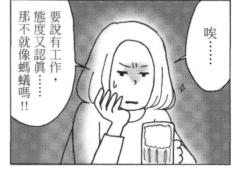

唉……

要說有工作，態度又認真……那不就像螞蟻嗎!!

勉強ＯＫ　條件放寬　獵男仔

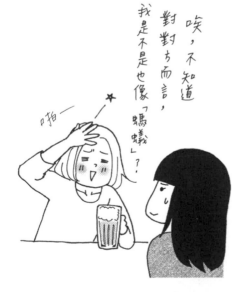

唉，不知道對對方而言，我是不是也像「螞蟻」？

啪一

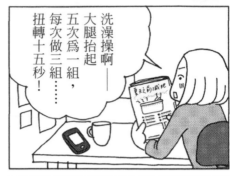

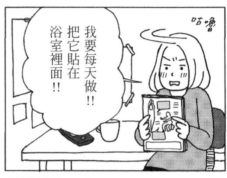

目標寫一堆最後都變成壁飾

一盤撐到底

生活的小綠

為了減少洗滌的餐具
直接就著鍋子吃飯

地下鐵的車窗映照出疲憊歸人

這班電車是直達地下鐵的！

肚子餓了……

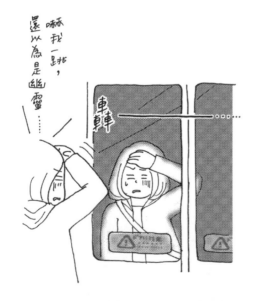

嚇我一跳，還以為是幽靈……

路邊的貓也相應不理

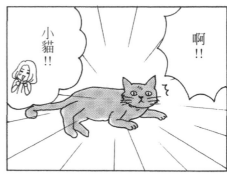

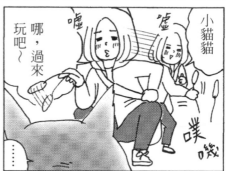

我……在人類當中
也算是比較好的
人耶……？！

希望大家注意到

我換髮型了！

早安！

早。

…………

早。

嘩

嘩

哪，誰誇個幾句嘛

早啊！

早安

睜一眼

難道!?

為什麼沒有人注意到？

不是睡覺壓到的，是去燙的

不再沒反應

沒那麼成熟

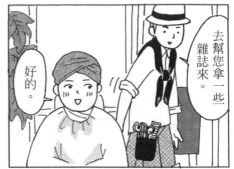

去幫您拿一些雜誌來。

好的。

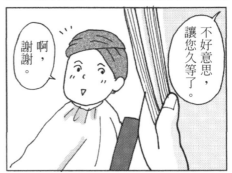

不好意思，讓您久等了。

啊，謝謝。

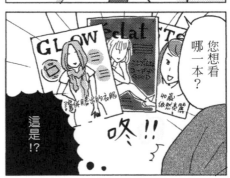

您想看哪一本？

GLOW
Eclat

這是!?

咚！！

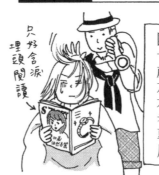

只好含派埋頭閱讀

〈美髮沙龍〉送上來的雜誌是四十歲左右者專用

偶像

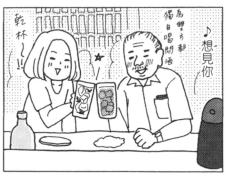

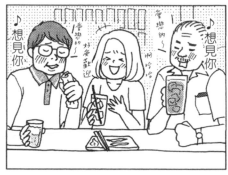

三十歲左右也依然是AKB映像中心的粉絲

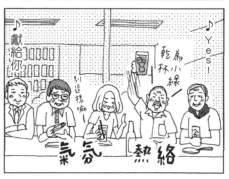

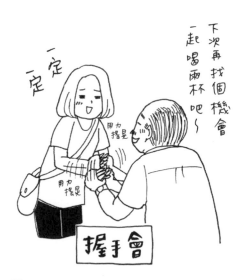

※《AKB映像中心》是一個由日本富士電視台製作播放的夜間綜藝節目。

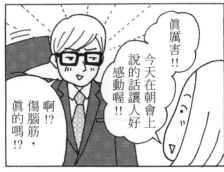

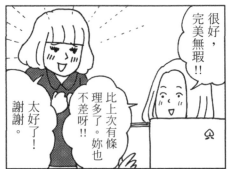

誰來稱讚一下
老是誇讚上司部屬的我吧

「真好！」

其實一點都不好
卻猛按「讚」

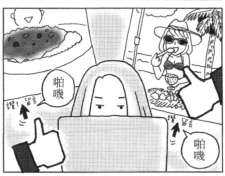

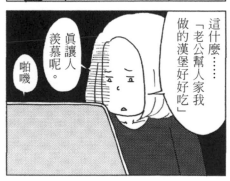

其實人家
說什麼
都按「讚」
就對了……

春天

等待開花結果的季節到來

漫長的春天

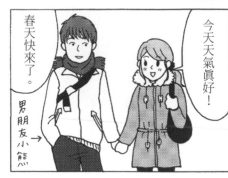

今天天氣真好！

春天快來了。

男朋友小熊→

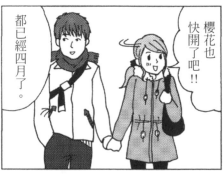

櫻花也快開了吧！！

都已經四月了。

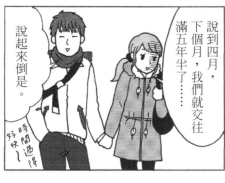

說到四月，下個月，我們就交往滿五年半了……

說起來倒是。

時間過得好快～

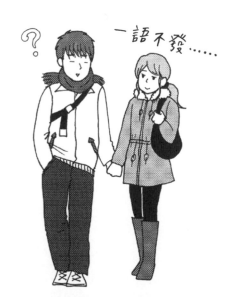

一語不發……

？。

一根……

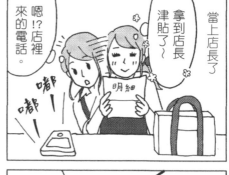

當上店長了
拿到店長津貼了～
嗯!?店裡來的電話。

兩根……

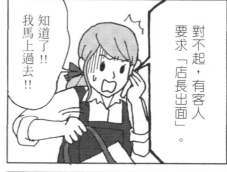

對不起，有客人要求「店長出面」。
知道了!!
我馬上過去!!

哇!!這裡也有!

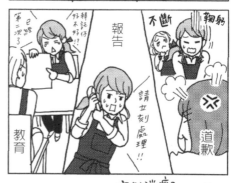

報告
不斷
鞠躬
道歉
教育
請立刻處理!!
第二次了
好不好
已經

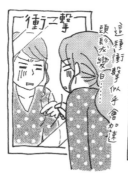

衝擊
這種衝擊似乎會加速頭髮水變白……
最近掉的白髮比一般頭髮多

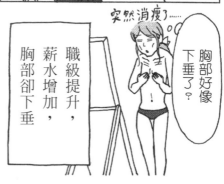

突然消瘦……
胸部好像下垂了？
職級提升，薪水增加，胸部卻下垂

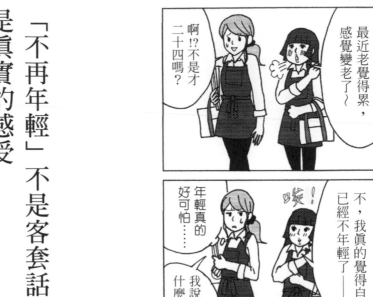

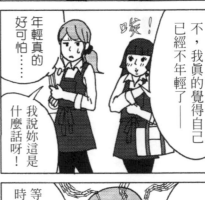

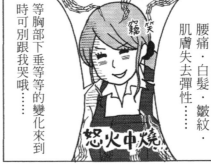

「不再年輕」不是客套話
是真實的感受

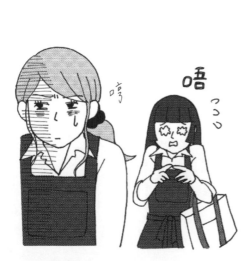

小綠的規則
週末從第三廉價的啤酒
提升到一般的啤酒也無妨

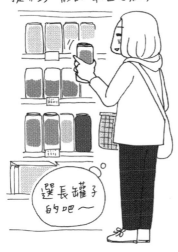

選長罐子
的吧～

遺憾

結伴同行的男子　讓人忍不住妄想

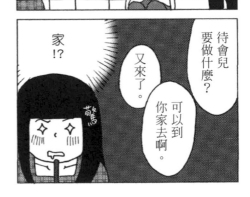

一定很受歡迎──

哇，這男孩子長的真好看～

喀噠

來了。

3Q。

男生二人組!!

哇!!

待會兒要做什麼？

又來了。

可以到你家去啊。

家!?

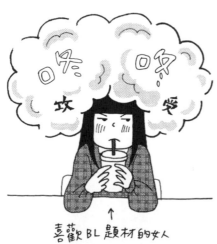

咚 咚

攻　受

↑
喜歡BL題材的女人

40

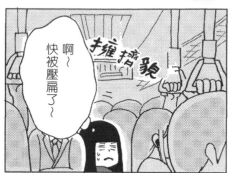

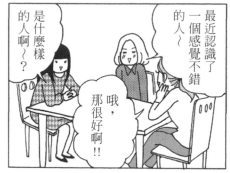

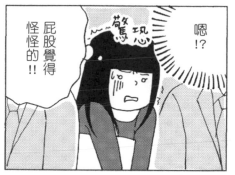

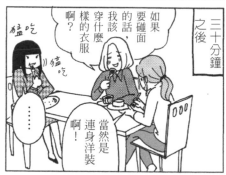

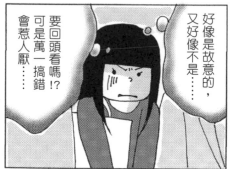

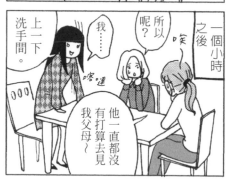

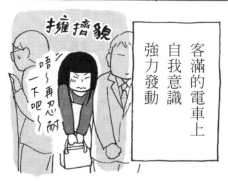

客滿的電車上
自我意識
強力發動

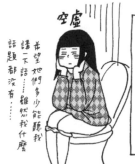

戀愛的話題
插不上嘴，
覺得格格不入

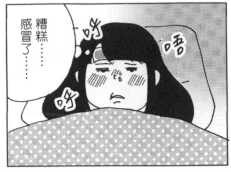

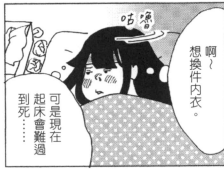

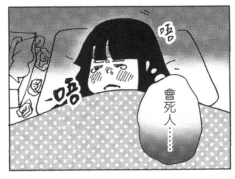

罹患感冒　覺得自己可能孤獨而死

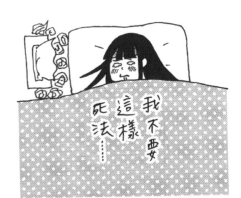

Summer

防曬的夏天女子
即將被遺忘的踩影子遊戲

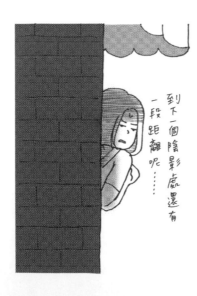

到下一個陰影處還有一段距離呢……

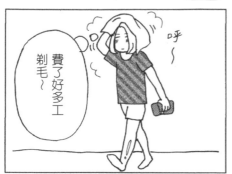

費了好多工剃毛～

呼～

最後就是塗抹身體乳!!

我搽
我搽

嗯!?

搽…
搽…
刷!

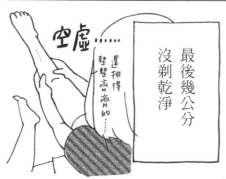

空虛……

還排得整整齊齊的……

最後幾公分沒剃乾淨

讓人心浮氣躁!

真是浪費時間的會議!!一點結論都沒有。

啪啪

嗯!?

答
答
答

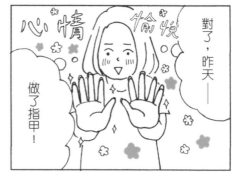

對了,昨天——

做了指甲!

心情
愉悅。

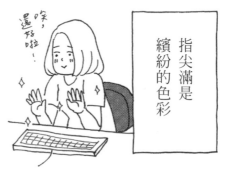

咦,還沒啦…

指尖滿是繽紛的色彩

受歡迎的技術

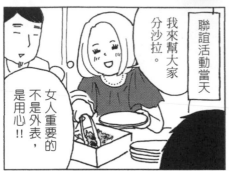

聯誼活動當天
我來幫大家
分沙拉。

女人重要的
不是外表，
是用心！！

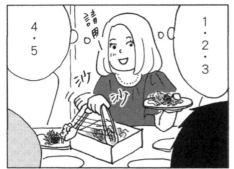

1・2・3

4・5

請用

沙

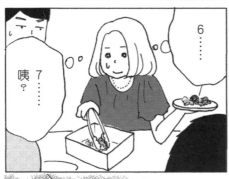

6……

咦？

7……

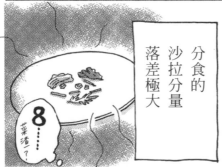

分食的
沙拉分量
落差極大

8……
菜渣！？

受歡迎的打扮

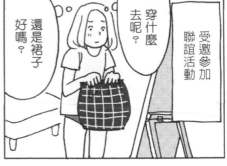

受邀參加
聯誼活動

穿什麼
去呢？

還是裙子
好嗎？

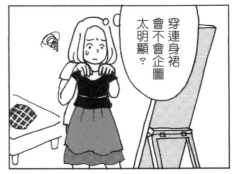

穿連身裙
會不會企圖
太明顯？

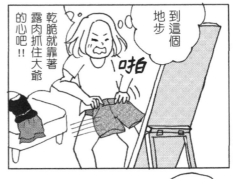

到這個
地步

乾脆就靠著
露肉抓住大爺
的心吧！！

啪

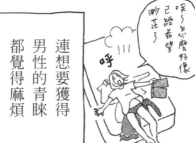

連想要獲得
男性的青睞
都覺得麻煩

唉～怎麼好像
已經絕望
渺茫了

呼

決定大快朵頤
覺得今天沒指望的瞬間

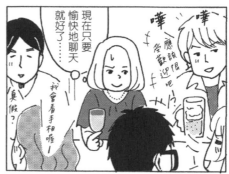

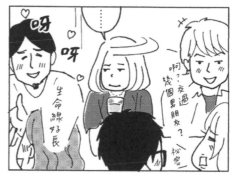

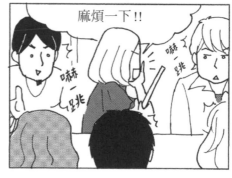

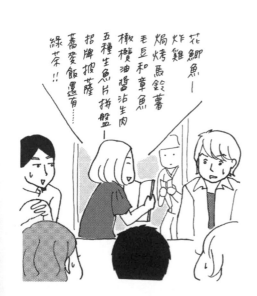

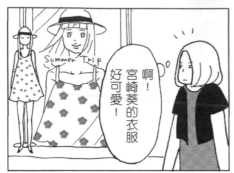
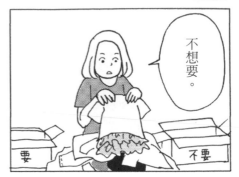

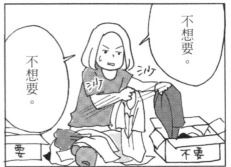
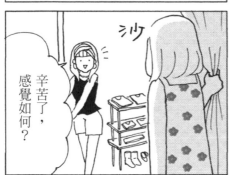
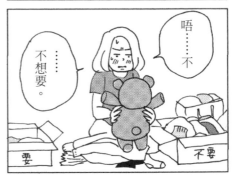
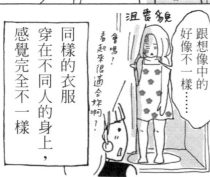
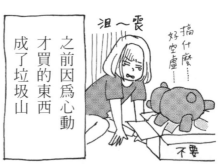

不是故意的

阻斷情侶的牽手約會

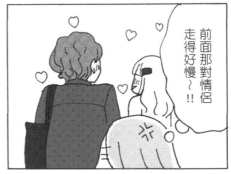

前面那對情侶
走得好慢～!!

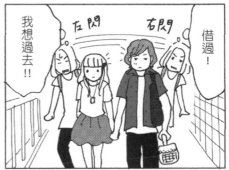

我想過去!!　左閃　右閃　借過!

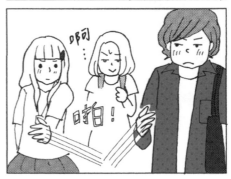

啊⋯　啪拍!

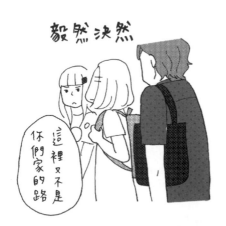

毅然決然

這裡又不是
你們家的路

小綠的生活

和結緣的神明交易

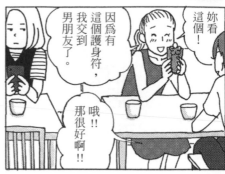

妳看這個！

因為有這個護身符，我交到男朋友了。

哦!!那很好啊!!

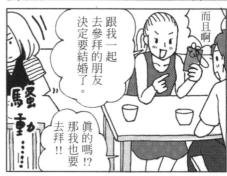

而且啊

跟我一起去參拜的朋友決定要結婚了。

真的嗎!?那我也要去拜!!

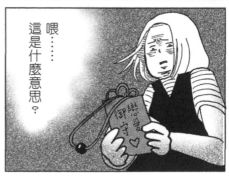

喂……這是什麼意思？

御戀守♡

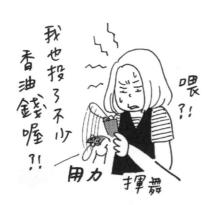

喂?!

我也投了不少香油錢喔?!

用力揮舞

怎麼辦？
萬一子宮失去功能的話

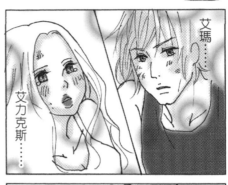

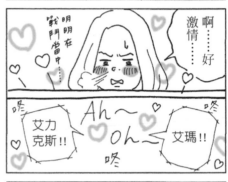

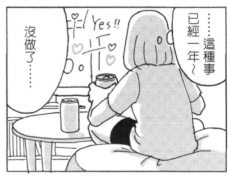

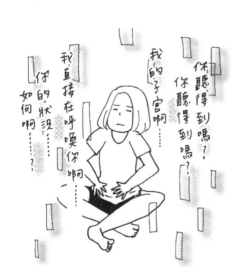

打死都不能說

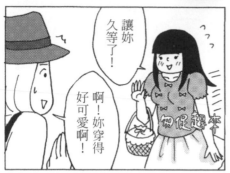

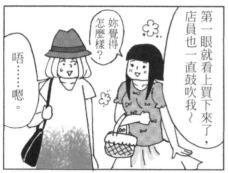

Line 的陷阱

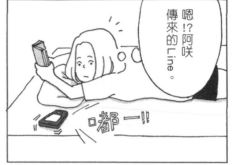

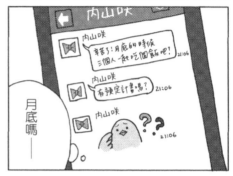

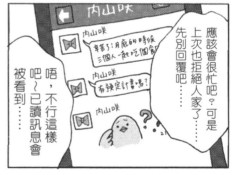

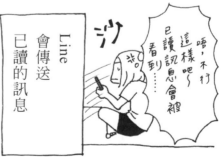

吃美味料理之前　先拍照

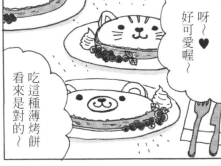

呀～♥
好可愛喔～

吃這種薄烤餅
看來是對的～

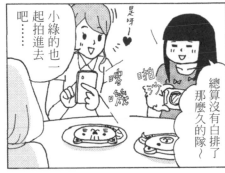

小綠的也一
起拍進去
吧……

是呀～♥

總算沒有白排了
那麼久的隊～

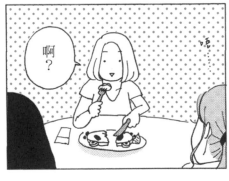

啊？

唔……

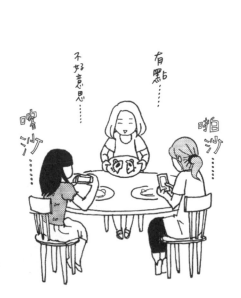

不好意思……

有點……

任何時候

不論如何總是不想上班

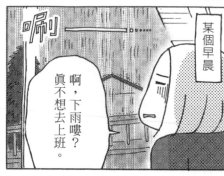

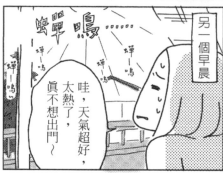

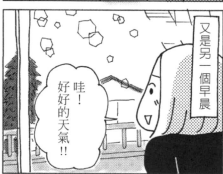

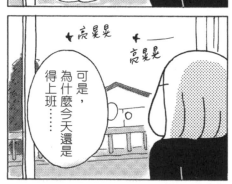

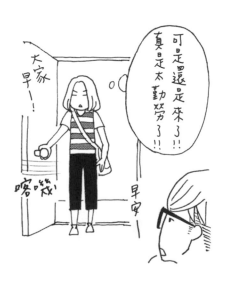

54

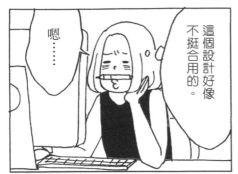

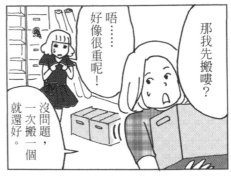

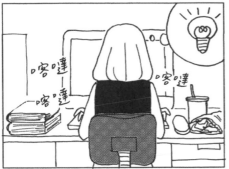

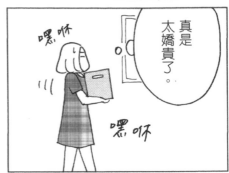

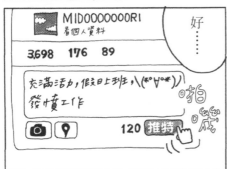

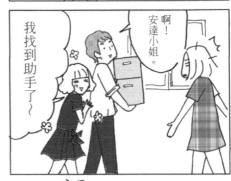

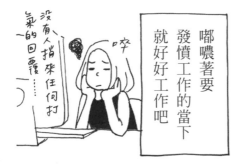

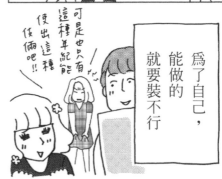

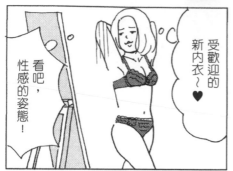

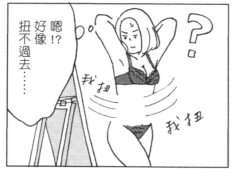

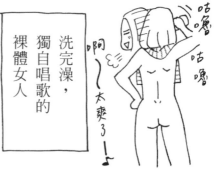

小綠的生活

拯救深濃腿毛困境的內搭神褲

可愛的長版上衣

和內搭褲

活潑的短褲

和內搭褲!!

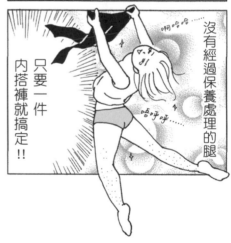

沒有經過保養處理的腿

只要一件內搭褲就搞定!!

啊哈哈……

呼呼呼……

可能會被問
「你穿全身型的緊身衣嗎?」,
所以要注意喔♡

穿上黑色的上下衣褲,
再罩上一件連身裙,

塗了一層又一層　徹底卸乾淨

再塗上一層又一層

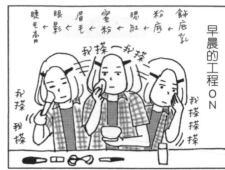

早晨的工程ON

飾底乳→粉紅→腮紅→蜜粉→眉毛→眼影→睫毛膏

我搽一我搽
我搽搽搽
我搽
我搽

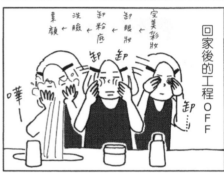

回家後的工程OFF

完美彩妝→卸妝→卸眼底→洗臉→素顏

卸卸
卸……
嘩——

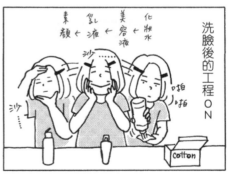

洗臉後的工程ON

化妝水→美容液→乳液→素顏

沙
沙……
啪啪

cotton

然後再迎接

早晨的到來

好想睡……

夏天

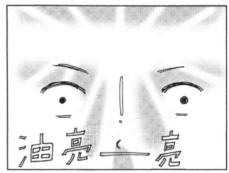

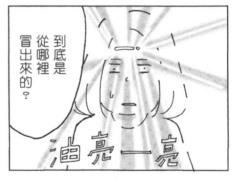

自己的眼睛

Ｔ字部位　油亮到讓人懷疑

到底是從哪裡冒出來的？

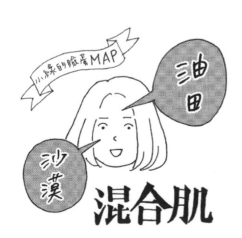

小綠的臉屬ＭＡＰ

油田

沙漠

混合肌

没有回收指望的支出　參萬日圓

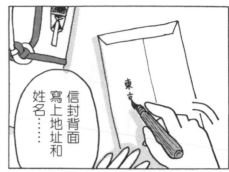

信封背面寫上地址和姓名……

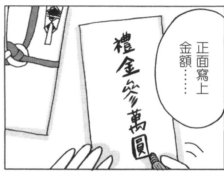

正面寫上金額……

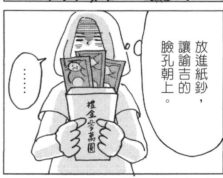

放進紙鈔，讓諭吉的臉孔朝上。

……

譯注：福澤諭吉是一萬日圓紙鈔上的人像。

下個月一樣要重複這個作業……。

資深前輩

哇，好漂亮。

好豪華喔，好像一座城堡!!

婚禮開始之前先去上個洗手間吧!!

對了!!

如何啊?♥

我也好想在這種地方舉行婚禮喔——

洗手間從這裡直走右轉最後面。

比劃……

第三次來這個會場 參加朋友的婚禮

點頭如搗蒜……

這麼清楚?!

約定

雖然沒有特別想要

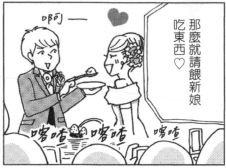

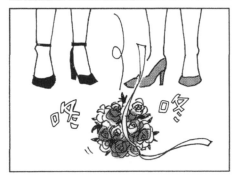

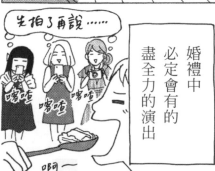

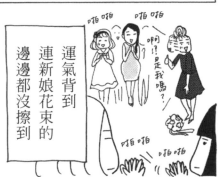

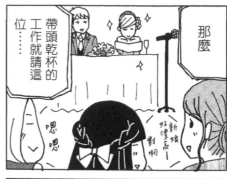

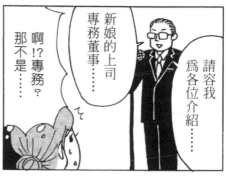

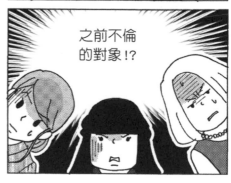

白無瑕的朋友　黑暗的過去

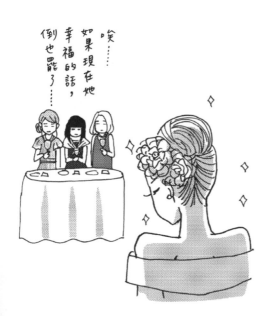

連第二攤的賓果獎品也飛了

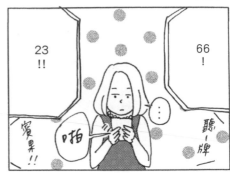

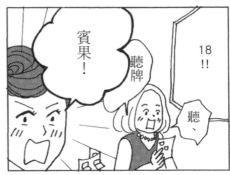

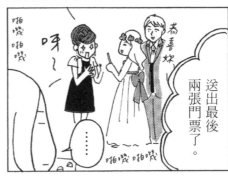

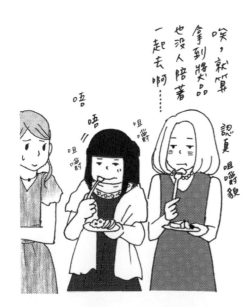

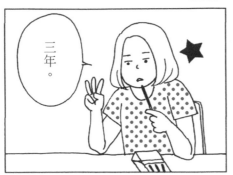
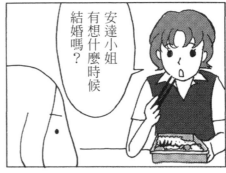
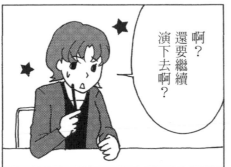
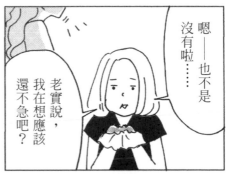
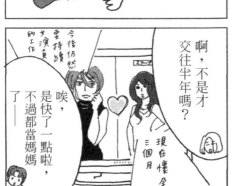
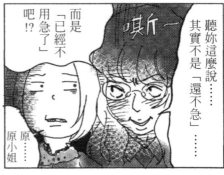

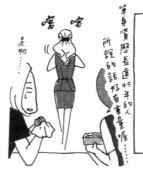

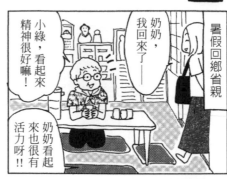

奶奶還健在時　希望看到的婚禮

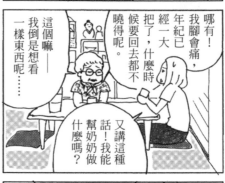

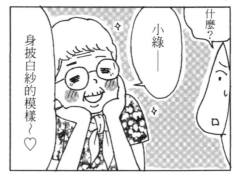

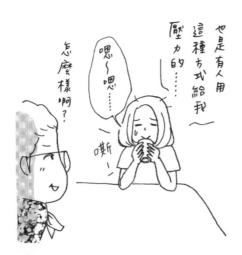

已經很努力了

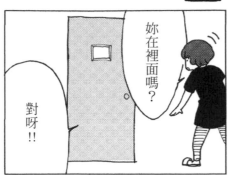

妳在裡面嗎？

對呀!!

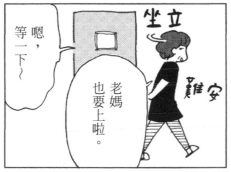

嗯，等一下～

老媽也要上啦。

坐立難安

還沒好嗎？

咕嚕咕嚕～

真是的～

就是這樣　才不喜歡回家!!

要抱怨就跟我的腸胃說快點出來呀

無言的壓力

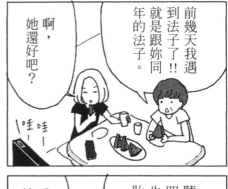

前幾天我遇到法子了!! 就是跟妳同年的法子。

啊，她還好吧？

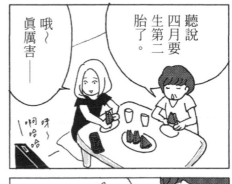

聽說四月要生第二胎了。

哦～真厲害——

呀啊哈哈

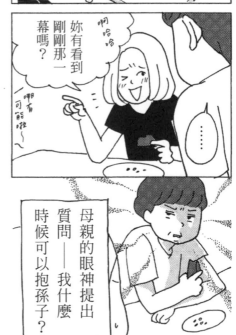

妳有看到剛剛那一幕嗎？

啊哈哈

哪有啦～

可能啦～

……

母親的眼神提出質問——我什麼時候可以抱孫子？

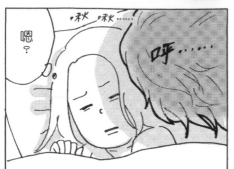

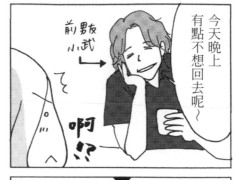

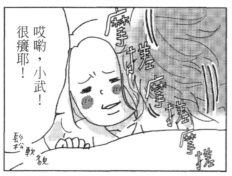

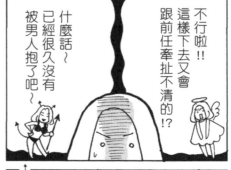

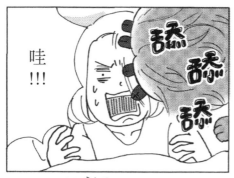

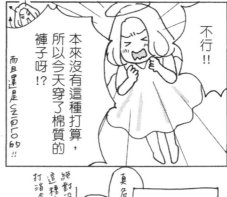

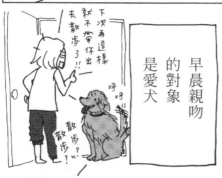

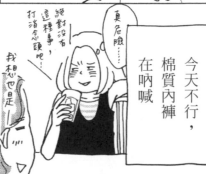

和老朋友碰面話不投機

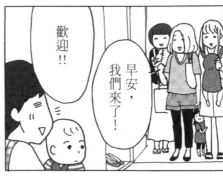

歡迎!!

早安，我們來了!

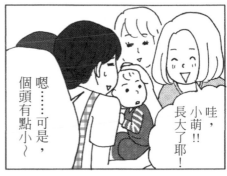

哇，小萌!!長大了耶!

嗯……可是，個頭有點小～

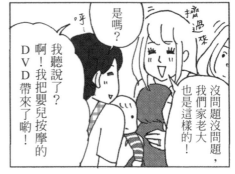

沒問題沒問題，我們家老大也是這樣的!

是嗎？

我聽說了？

啊!我把嬰兒按摩的DVD帶來了唷!

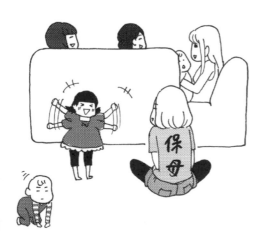

保母

自信喪失

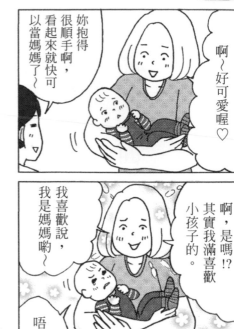

啊～好可愛喔♡

妳抱得很順手啊，看起來就快可以當媽媽了～

啊，是嗎!? 其實我滿喜歡小孩子的。

我喜歡說，我是媽媽喲～

唔

哇～

啊!? 對、對不起啦！

一被我抱住　孩子頓時哭了起來

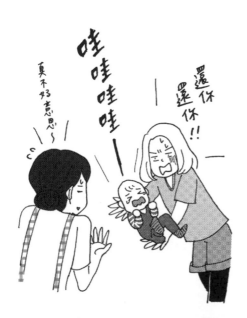

哇哇哇哇——

還休還休!!

真不好意思～

不適合

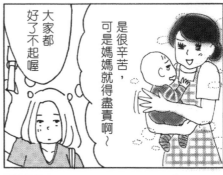

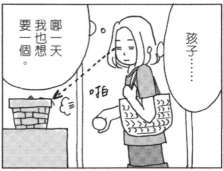

枯葉爛根　我可能不適合養兒育女

71

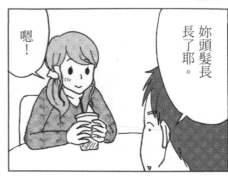

妳頭髮長長了耶。

嗯！

為穿上白紗禮服的日子
到來而留長髮

想留到什麼時候？

我要一直留，以便
有人跟我求婚時，
我隨時都可以
舉行婚禮……

就看你囉，不知道
這個人會怎麼說呢？

……

我才想問你
這個問題呢！♡

微笑☆

？

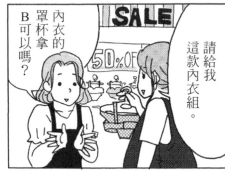

內衣的罩杯拿B可以嗎？

請給我這款內衣組。

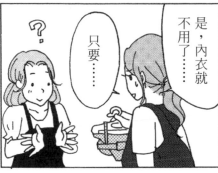

是，內衣就不用了……

只要……

？

不能只拿內褲嗎？

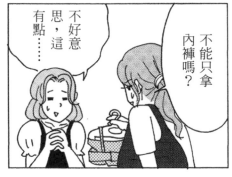

不好意思，這有點……

內衣上半身尺寸是 B　下半身是 L

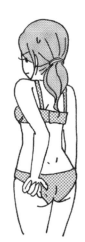

為什麼基本尺寸是 M 呢……

緊繃

眼中永遠只能有我

過度吃味　幾乎要燒焦的心情

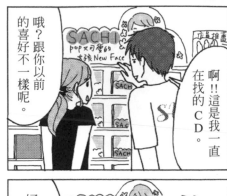

啊!!這是我一直在找的CD。

哦?跟你以前的喜好不一樣呢。

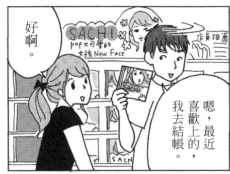

嗯,最近喜歡上的,我去結帳。

好啊。

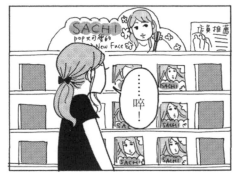

……啐!

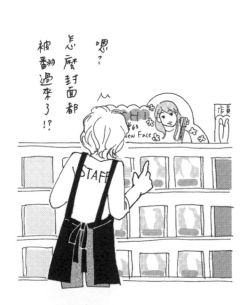

嗯?

怎麼封面都被番過來了!?

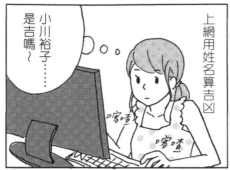

上網用姓名算吉凶

小川裕子……
是吉嗎～

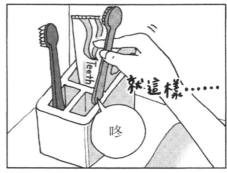

就這樣……

咚

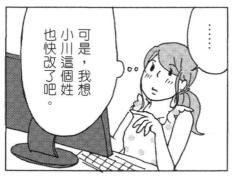

可是，我想小川這個姓也快改了吧。

……

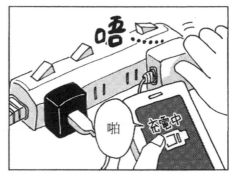

唔……

啪

充電中

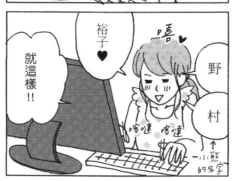

裕子 ♥

野村

就這樣!!

↑小熊的名字

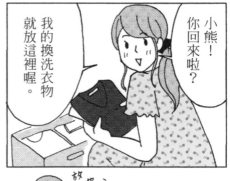

我的換洗衣物就放這裡喔。

小熊！
你回來啦？

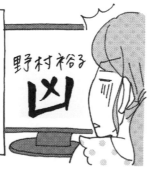

換姓之後占卜出來的運勢

野村裕子 凶

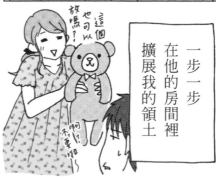

一步一步
在他的房間裡
擴展我的領土

這個也可以放嗎？

啊啊～不要扔～

75

敗北

打算抓住對方的胃　卻反而被抓住

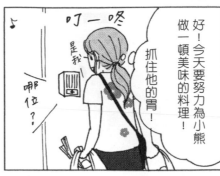

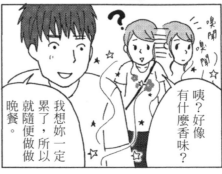

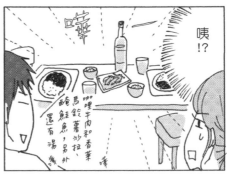

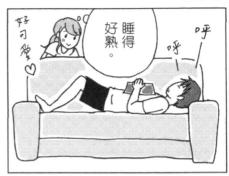

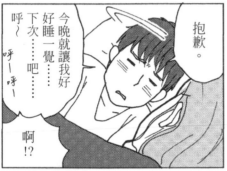

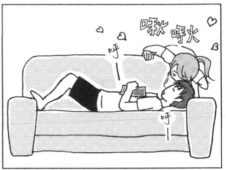

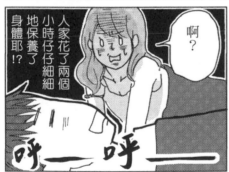

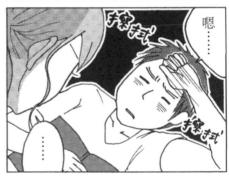

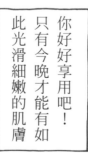

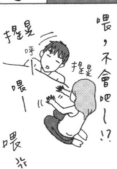

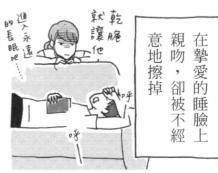

掙扎

只有可愛的感性　不會衰老

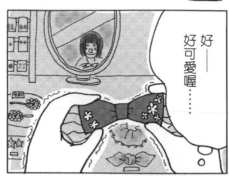

好——
好可愛喔……

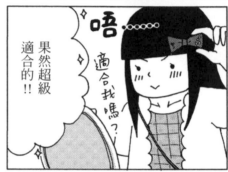

唔

適合我嗎？

果然超級
適合的!!

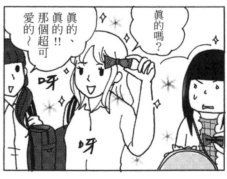

真的嗎？

真的、
真的!!
那個超可
愛的～

呀

呀

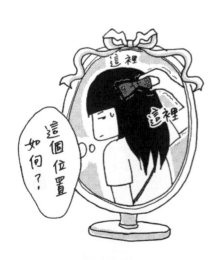

這裡

這裡

這個位置
如何？

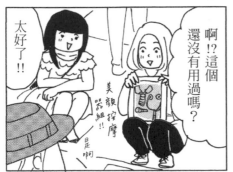

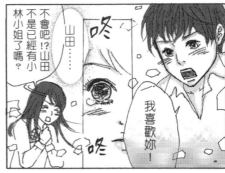

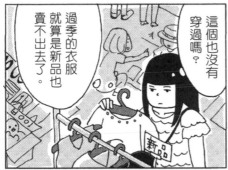

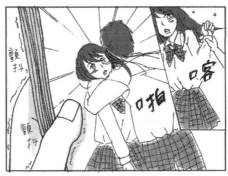

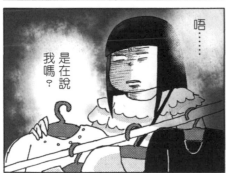

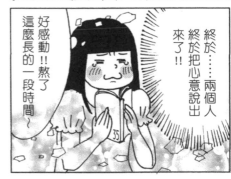

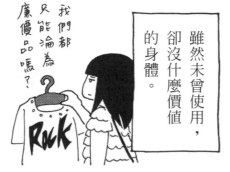

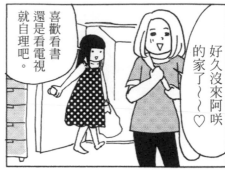

好久沒來阿咲的家了～～♡

喜歡看書還是看電視就自理吧。

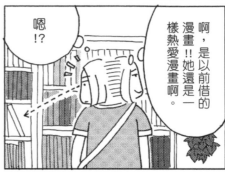

啊，是以前借的漫畫!!她還是一樣熱愛漫畫啊。

嗯!?

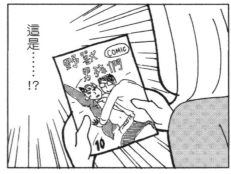

這是……!?

已是熟女的朋友變成了BL愛好者

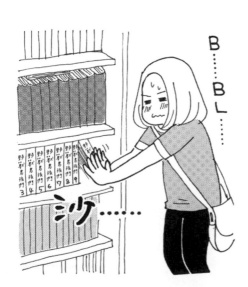

B……BL……

沙……

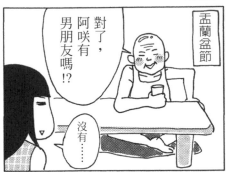
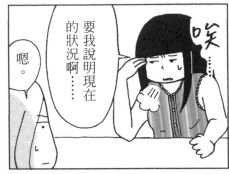
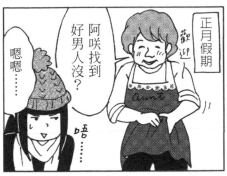
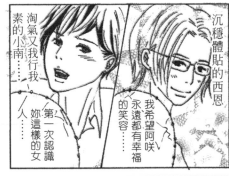
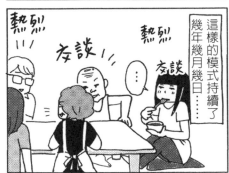
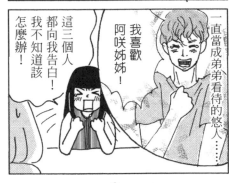
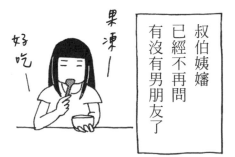
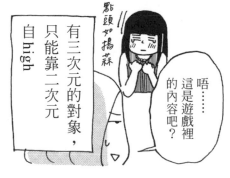

假日

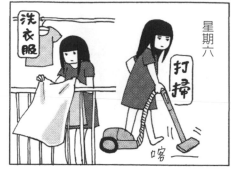

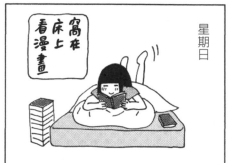

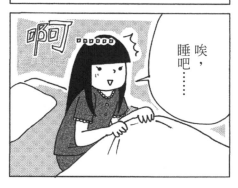

這個週末假日
沒有跟任何人說話的　我

嚮往的白衣

再這樣下去　就要直接穿上壽衣了

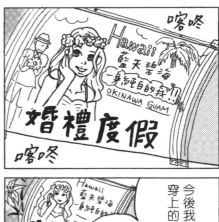

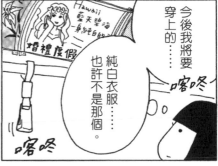

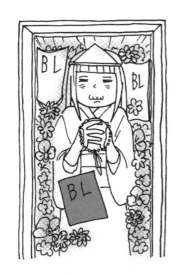

下班回家路上的裕子
經常想著，是不是去占個
卜啊？

好像很準
的樣子……

Autumn

深夜11點的頓悟

來賓是讓人驚豔的五十歲美容師日向子小姐

採訪美麗的魔味

各位晚安！

好厲害，看不出有五十了……

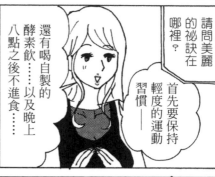

請問美麗的祕訣在哪裡？

首先要保持輕度的運動習慣——

還有喝自製的酵素飲……以及晚上八點之後不進食……

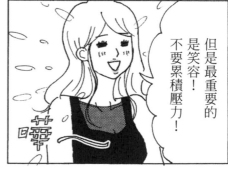

但是最重要的是笑容！不要累積壓力！

通往美魔女的道路 已經封閉了

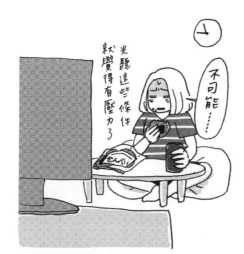

光聽這些條件就覺得有壓力了

不可能……

眼睛上揚　眼睛睜大　下巴緊縮

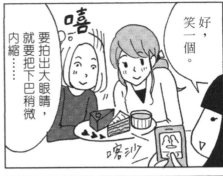

好，笑一個。

要拍出大眼睛，就要把下巴稍微內縮……

嘻

喀沙

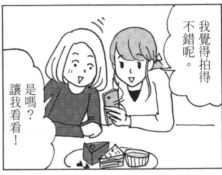

我覺得拍得不錯呢。

是嗎？讓我看看！

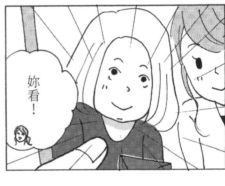

妳看！

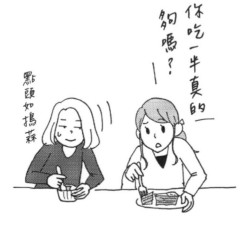

你吃一半真的夠嗎？

點頭如搗蒜

三十歲之後 四十歲正等著

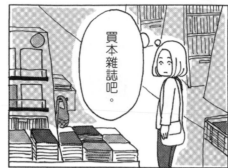

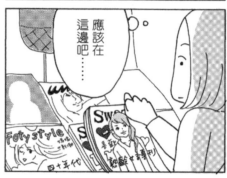

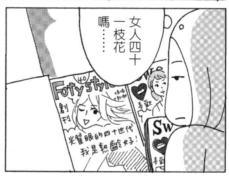

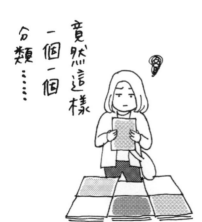

竟然這樣
一個一個
分類……

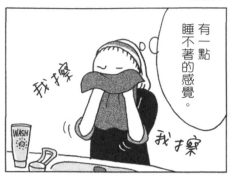

有一點睡不著的感覺。

我擦 我擦

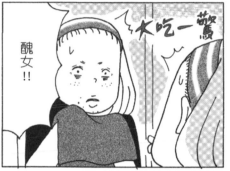

大吃一驚

醜女！！

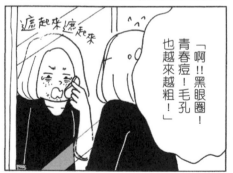

遮起來 遮起來

「啊！！黑眼圈！青春痘！毛孔也越來越粗！」

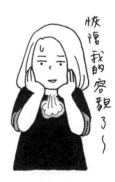

恢復我的容顏了～

看到化妝後的臉孔，總算鬆了一口氣

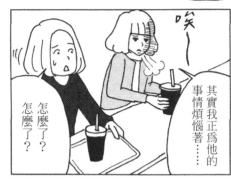

唉～

其實我正為他的事情煩惱著……

怎麼了？怎麼了？

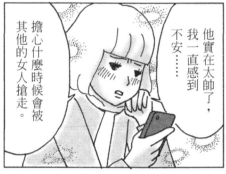

他實在太帥了，我一直感到不安……

擔心什麼時候會被其他的女人搶走。

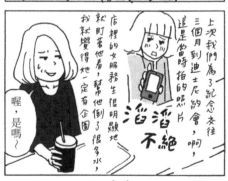

上次我們為了紀念交往三個月到迪士尼約會，啊，這是當時拍的照片

店裡的女服務生很明顯地就盯著他看，幫他倒了很多水，我就覺得她一定有企圖

喔，是嗎～

溜不絕

切換成左進右出模式

頂著嚴肅的表情在自誇嗎？

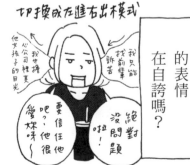

要信任他吧？他很愛妳呀～

絕對沒問題啦！

我也擔心公司裡其他女孩子的目光

我只能向我前輩訴苦

感覺變瘦了

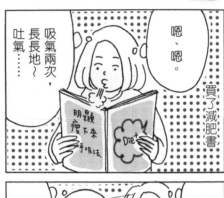

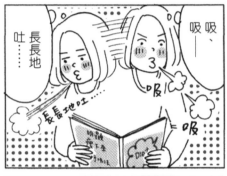

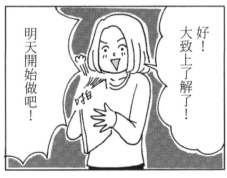

看完讓人產生幹勁的減肥書

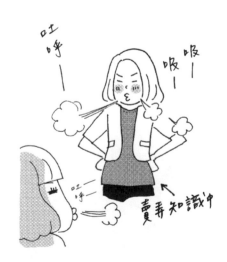

購買雜誌是根據贈品的品質
而不是內容

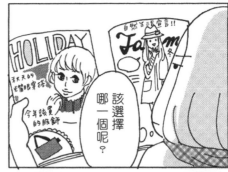

該選擇
哪一個呢？

自然生活宣言!!

HOLIDAY

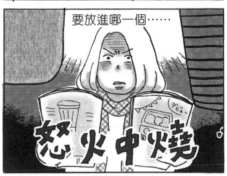

要放進哪一個……

怒火中燒

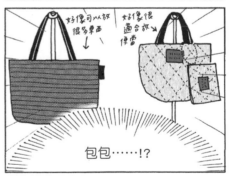

好像可以放
很多東西
↓

好像很
適合放
便當
↖

包包……!?

一臉認真！

嗯～
車工好像
很普通？

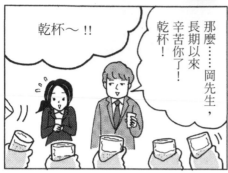
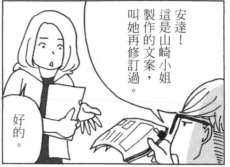

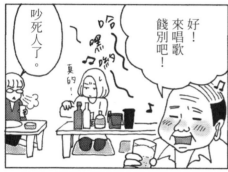
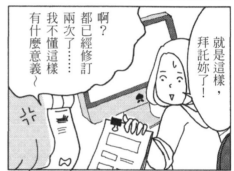

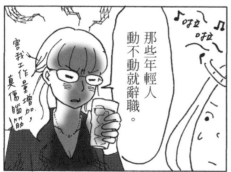
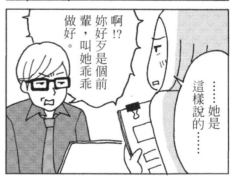

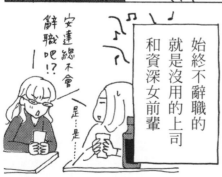

發現通話對象是部長
情緒整個 down 下來

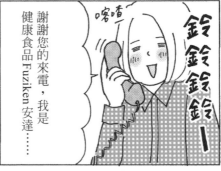

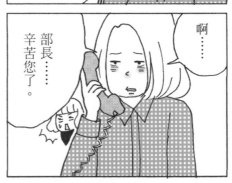

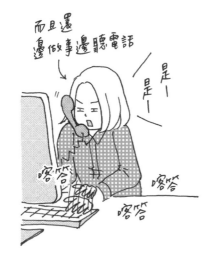

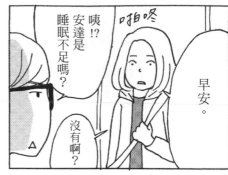

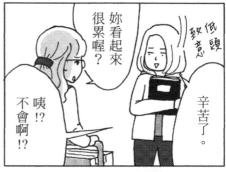

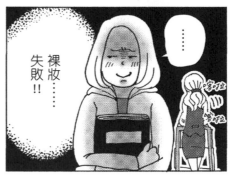

「很累嗎？」
明明不累 卻常這樣被問

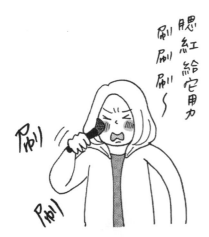

不管是老的幼齒的　誰都好

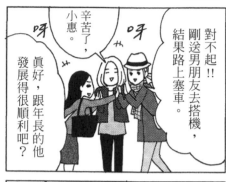

對不起!!剛送男朋友去搭機，結果路上塞車。

辛苦了，小惠。

呀

呀

真好，跟年長的他發展得很順利吧？

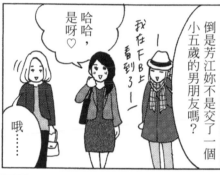

倒是芳江妳不是交了一個小五歲的男朋友嗎？

我在FB上看到了－

哈哈，是呀♡

哦……

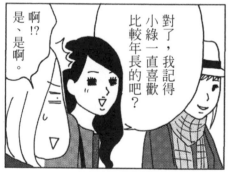

對了，我記得小綠一直喜歡比較年長的吧？

啊!?

是、是啊。

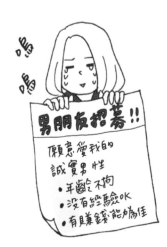

嗚

男朋友招募!!

願意愛我的誠實男性

・年齡不拘
・沒有經驗OK
・有賺錢能力為佳

女孩子軟弱無力
卻有強韌的生命力

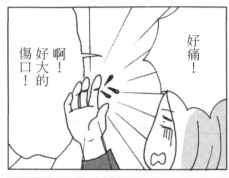

好痛！

啊！好大的傷口！

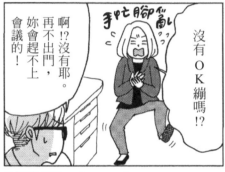

沒有OK繃嗎!?

啊!?沒有耶。再不出門，妳會趕不上會議的！

手忙腳亂

叩叩！

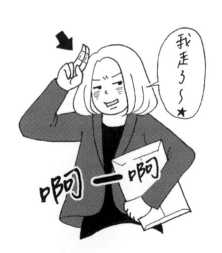

我走了～★

啊一啊

在ＫＴＶ裡
一唱歌眾人皆離席

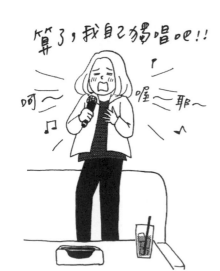

無可挽回

持續「一次付清」的結果是清寒度日

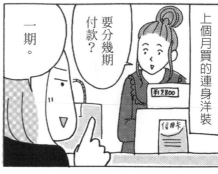

上個月買的連身洋裝

要分幾期付款？

一期。

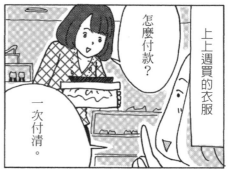

上上週買的衣服

怎麼付款？

一次付清。

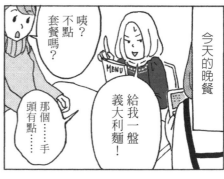

今天的晚餐

咦？不點套餐嗎？

給我一盤義大利麵！

那個……手頭有點……

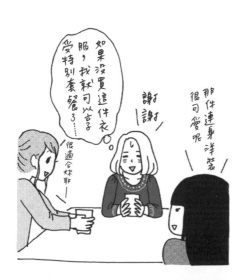

如果沒買這件衣服，我就可以享受特別套餐了……

很適合妳耶——

謝謝

那件連身洋裝很可愛呢

 賀爾蒙過剩

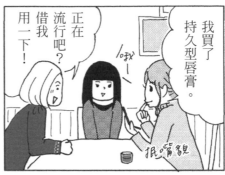

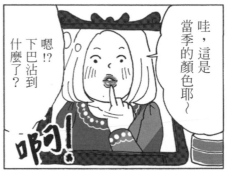

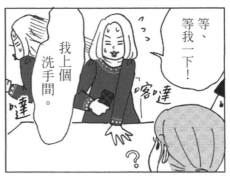

在女子洗手間
拔掉屹立不搖的　鬍鬚

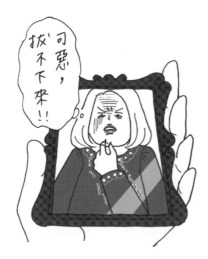

老化現象

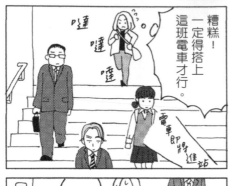

糟糕！一定得搭上這班電車才行。

噠　噠噠　電車即將進站

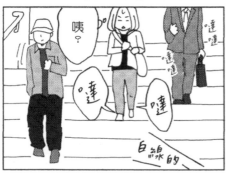

咦？

噠噠　噠　噠　白線的

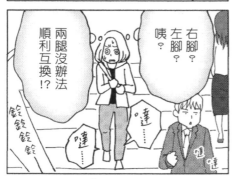

兩腿沒辦法順利互換!?

右腳？左腳？咦？

噠……　噠……　鈴鈴鈴鈴

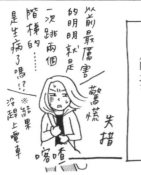

跑下樓梯的節奏亂掉了

從前最厲害的明明就是一次跳兩個階梯的……　失措

薔薇荒　嗒唔

是生病了嗎!?　※結果沒趕上電車

現在立刻想要

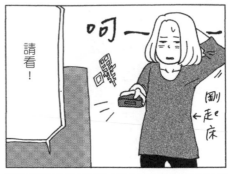

請看！　呵——　←剛起床

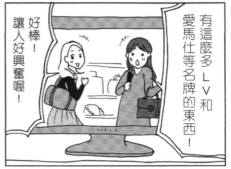

有這麼多 LV 和愛馬仕等名牌的東西！

好棒！讓人好興奮喔！

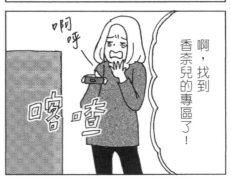

啊，找到香奈兒的專區了！

啊呼　嗶嗶

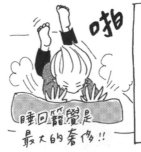

我要的不是香奈兒，是睡覺的時間

睡回籠覺是最大的奢侈!!

啪

小綠的生活

一位？
目前是這樣嗎？

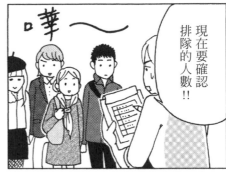

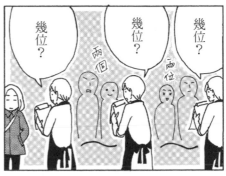

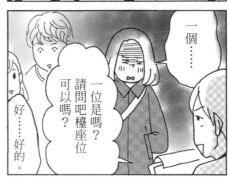

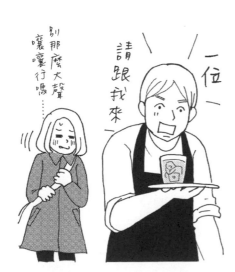

別那麼大聲嚷嚷行嗎……

請跟我來

一位～

判若兩人

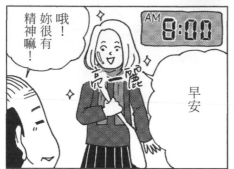

哦!妳很有精神嘛!

AM 8:00

早安

PM 7:00

那我先走了。

憔悴樣

辛苦您了。

倏地轉頭

這個拿去喝吧……

TEA

早上容光煥發,傍晚一臉憔悴樣

壓力迴避術

劈里啪啦

部長真的好容易生氣喔……

安達小姐?

……

劈里啪啦

她沒有在聽!?

喀嘰

喀嘰

喀

喂—

習慣了

習慣了

哈哈

一到底經常這樣啊

在公司要磨練充耳不聞的技術

To：**大田出版有限公司**　（編輯部）**收**

　　地址：台北市10445中山區中山北路二段26巷2號2樓
　　電話：（02）25621383　傳真：（02）25818761
　　E-mail：titan3@ms22.hinet.net

大田精美小禮物等著你！

只要在回函卡背面留下正確的姓名、E-mail和聯絡地址，
並寄回大田出版社，
你有機會得到大田精美的小禮物！
得獎名單每雙月10日，
將公布於大田出版「編輯病」部落格，
請密切注意！

大田編輯病部落格：http：//titan3.pixnet.net/blog/

智　慧　與　美　麗　的　許　諾　之　地

別人贈送 堆了一屋子的沐浴用品

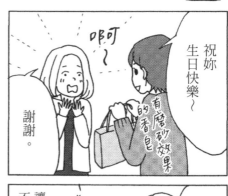

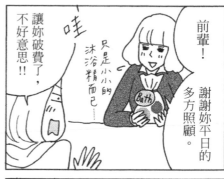

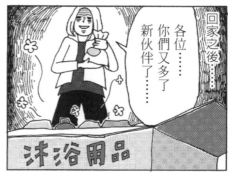

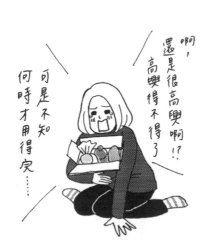

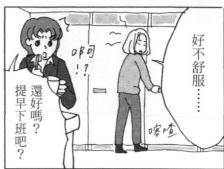

鬆開腰際的釦子　不適感消失

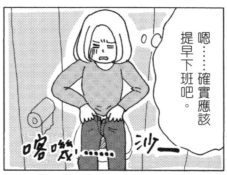

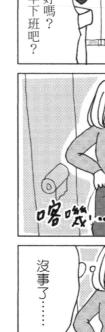

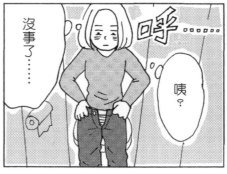

搶出風頭

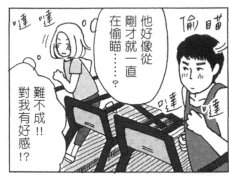

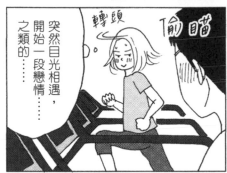

前往健身房有損心理健康

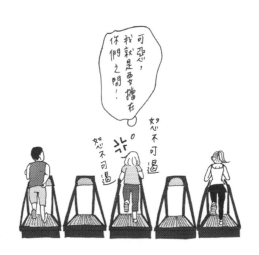

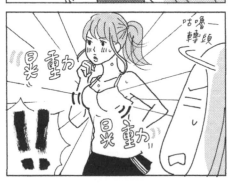

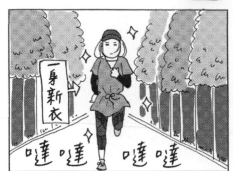

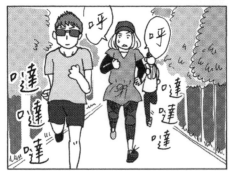

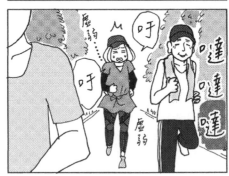

凡事以外型為重

只有慢跑服　夠水準

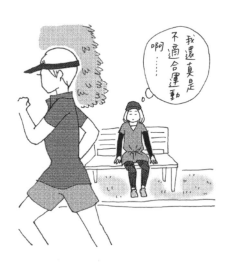

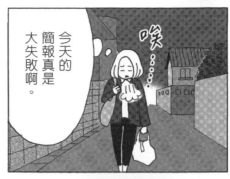

今天的簡報真是大失敗啊。

唉……

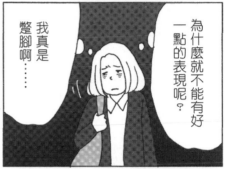

為什麼就不能有好一點的表現呢？

我真是蹩腳啊……

仰頭望月　心靈澄澈如我
倍覺月色美好

是不是因為有這樣的感性，所以總是成不了大器……

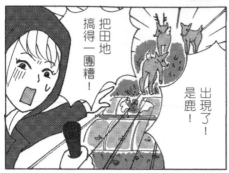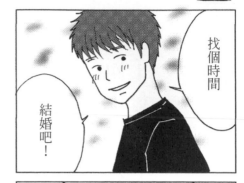

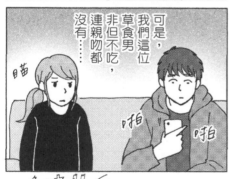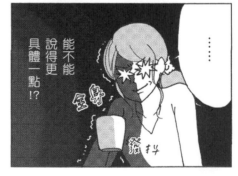

等待的女人

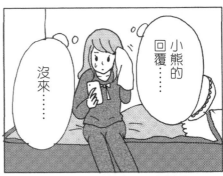

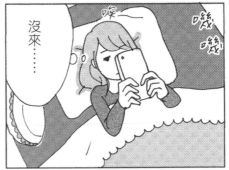

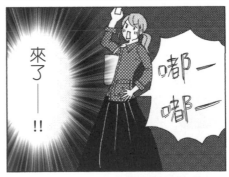

手機傳來的　電子雜誌通知
讓人心跳加速

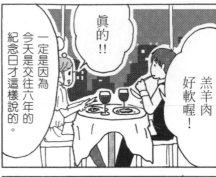

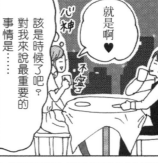

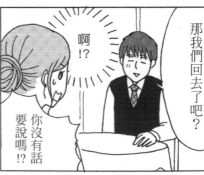

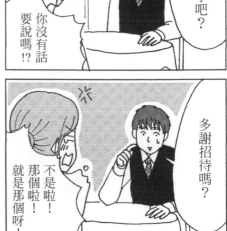

等不及對方求婚　主動提出要求

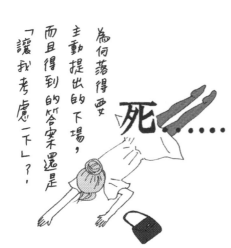

為何落得要
主動提出的下場，
而且得到的答案還是
「讓我考慮一下」？！

死……

尋找沒有解答的答案　的智庫

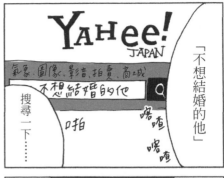

「不想結婚的他」

搜尋一下……

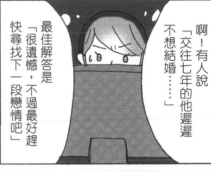

啊！有人說「交往七年的他遲遲不想結婚……」

最佳解答是「很遺憾，不過最好趕快尋找下一段戀情吧」

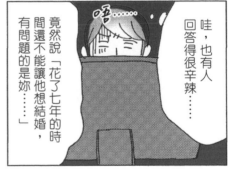

哇，也有人回答得很辛辣……

竟然說「花了七年的時間還不能讓他想結婚，有問題的是妳……」

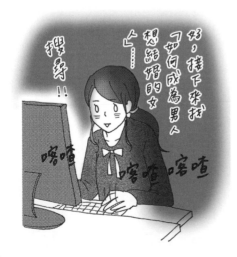

搜尋！！

好，接下來找「如何成為男人想結婚的女人」……

最擅長的事情

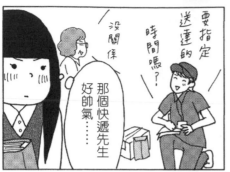

要指定送達的時間嗎？

沒關係

那個快遞先生好帥氣……

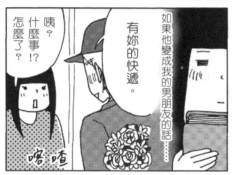

如果他變成我的男朋友的話……

有妳的快遞。

咦？什麼事！？怎麼了？

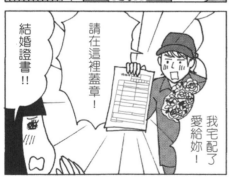

請在這裡蓋章！

結婚證書!!

我宅配了愛給妳！

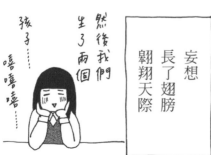

妄想長了翅膀翱翔天際

然後我們生了兩個

孩子……

嘻嘻嘻……

一絲希望

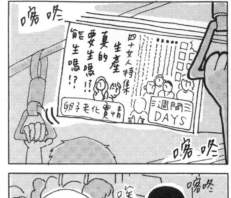

四十女人特集

生產!!

真的要生嗎!?

能生嗎!?

卵子老化實情

一週間 DAYS

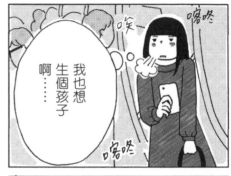

啊……

我也想生個孩子

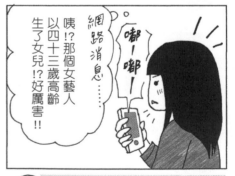

網路消息……

咦!?那個女藝人以四十三歲高齡生了女兒!?好厲害!!

嘟－嘟－!

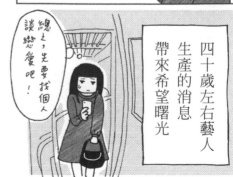

四十歲左右藝人生產的消息帶來希望曙光

總之，先要找個人談戀愛吧！

意識過剩

戀愛的層級停頓於國中二年級

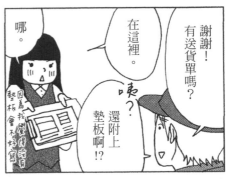

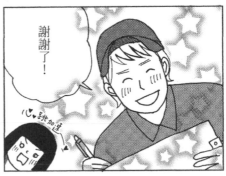

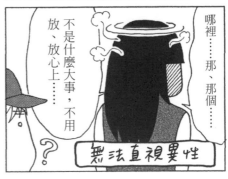

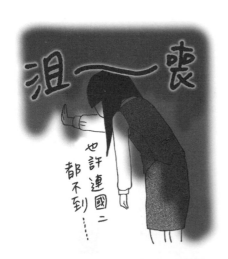

沮一喪

也許連國二都不到……

購物中的阿咪

在藥妝店裡物色可以
讓他留下印象的香味

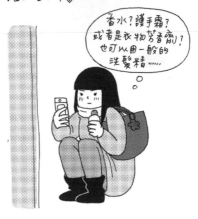

香水？護手霜？
或者是衣物芳香劑？
也可以用一般的
洗髮精……

Winter

寒夜逼人

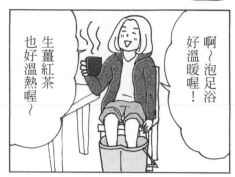

啊～泡足浴
好溫暖喔！

生薑紅茶
也好溫熱喔～

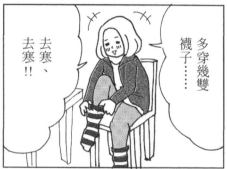

多穿幾雙
襪子……

去寒、
去寒！！

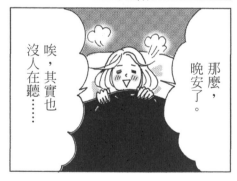

那麼，
晚安了。

唉，其實也
沒人在聽……

需要去寒的是　一顆孤獨的心吧

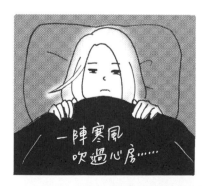

一陣寒風
吹過心房……

小綠的生活

連襪子
也找不到相依相偎的另一半

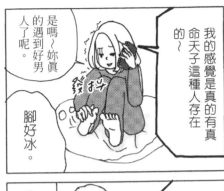

我的感覺是真的有真命天子這種人存在的～

是嗎～妳真的遇到好男人了呢。

腳好冰。

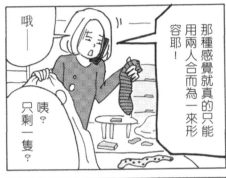

那種感覺就真的只能用兩人合而為一來形容耶！

哦—

咦？只剩一隻？

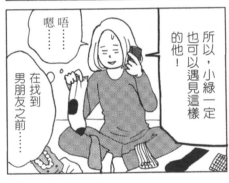

所以，小綠一定也可以遇見這樣的他！

嗯唔……

在找到男朋友之前……

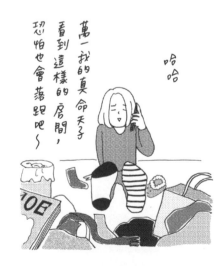

萬一我的真命天子看到這樣的房間，恐怕也會落跑吧～

哈哈

117

日復一日的早晨 生活的小綠

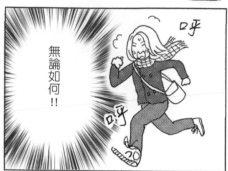

無論如何!!

無論如何!!

都要趕上!

咋白

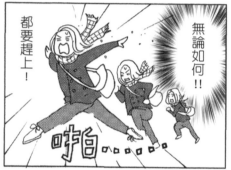

咻～

砰

喀噠 喀噠

我都已經這麼大的人了～

決定不再這樣趕車

不自覺地 生活的小綠

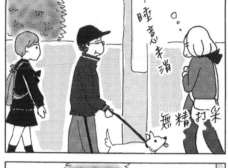

睡意未消

無精打采

唉……

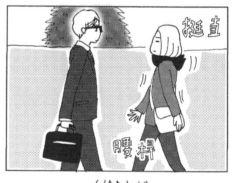

挺直

腰桿

就算是暗一眼也好啊

咕嚕

每次和型男擦身而過就挺直腰桿

冬季戀人

寒夜裡相依偎的對象　是熱水袋

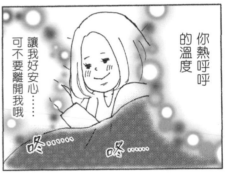

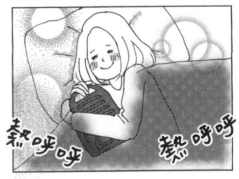

決一勝負

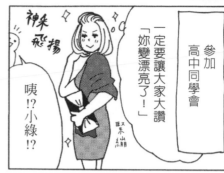

參加
高中同學會

一定要讓大家大讚
「妳變漂亮了！」

神采飛揚

咦!?
小綠!?

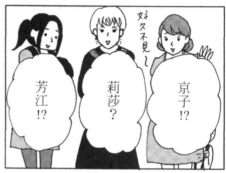

好久不見～

芳江
!?

莉莎
？

京子
!?

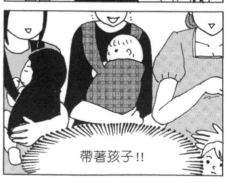

帶著孩子!!

帶孩子參加同學會
比任何打扮都占上風

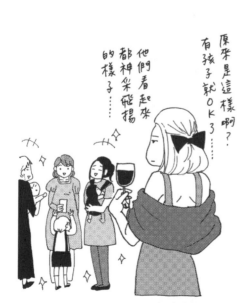

他們看起來
都神采飛揚
的樣子……

原來是這樣啊？
有孩子就OK了……

是真是假

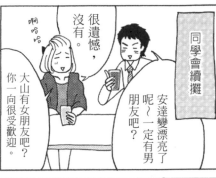

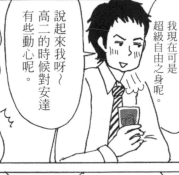

帶著酒意的愛的告白　略顯輕薄

是成是敗

意氣相投的他　目的在一夜情

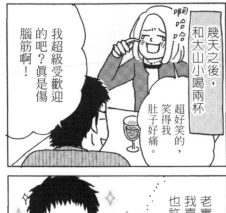

幾天之後，和大山小喝兩杯

超好笑的，笑得我肚子好痛。

我超級受歡迎的吧？真是傷腦筋啊！

啊哈哈

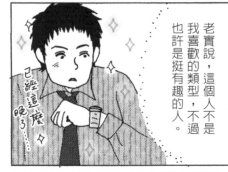

老實說，這個人不是我喜歡的類型，不過也許是挺有趣的人。

已經這麼晚了……

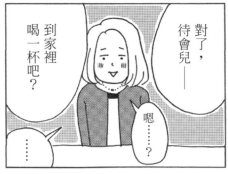

對了，待會兒——

到家裡喝一杯吧？

嗯……？

……

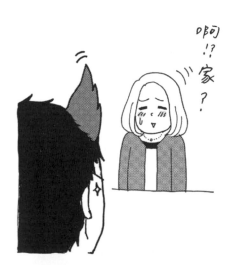

啊!? 家？

122

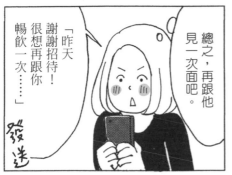
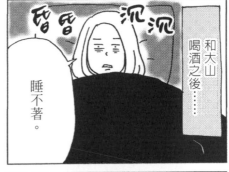
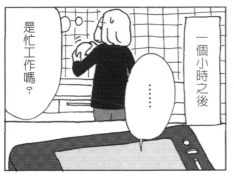
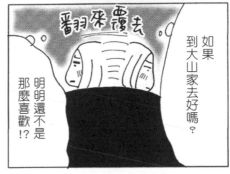
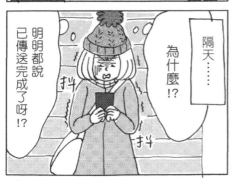
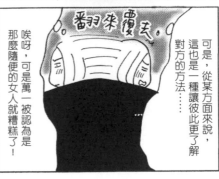
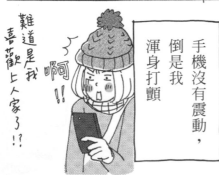
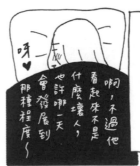

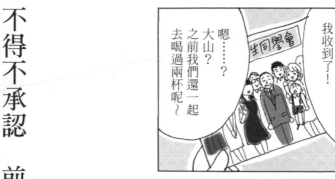

不得不承認 前女友比我可愛

莉莎!?謝謝妳寄來
的同學會相片,
我收到了!

嗯……?
大山?
之前我們還一起
去喝過兩杯呢～

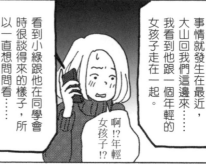

事情就發生在最近,
大山回我們這邊來……
我看到他跟一個年輕的
女孩子走在一起。

啊!?年輕
女孩子!?

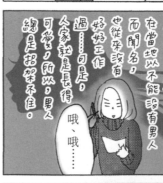

看到小綠跟他在同學會
時很談得來的樣子,所
以一直想問看看……

那個女孩子大約二十三歲
左右吧?在大山調去
東京之前就在大山調去
在當地以不能沒有男人
而聞名,好好工作
也從來沒有
過……可是,
人家就是長得
可愛,所以男人
總是招架不住。

哦、
哦……

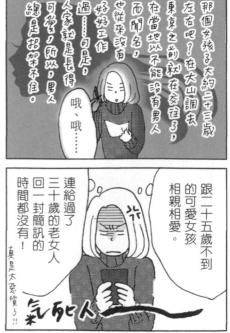

跟二十五歲不到
的可愛女孩
相親相愛。

連給過了
三十歲的老女人
回一封簡訊的
時間都沒有!

真是太惡質了!!

気死人

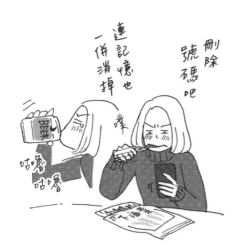

連記憶也
一併消掉
嚓

刪除
號碼吧

咕嚕
咕嚕

BEER

應該就在某個地方

警察先生
有沒有人撿到我的男人運

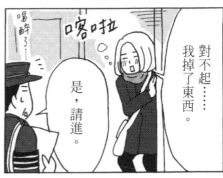

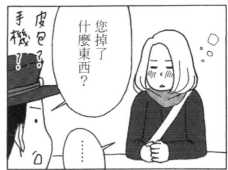

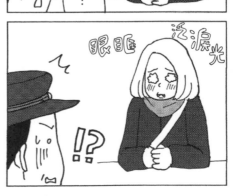

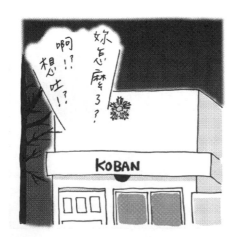

125

小綠的生活

只要稍微用點心
我也可以很受歡迎

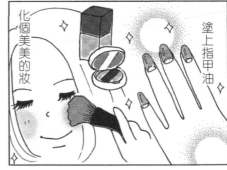

塗上指甲油

化個美美的妝

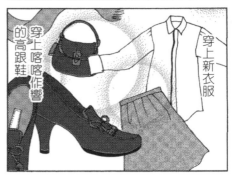

穿上新衣服

穿上喀喀作響的高跟鞋

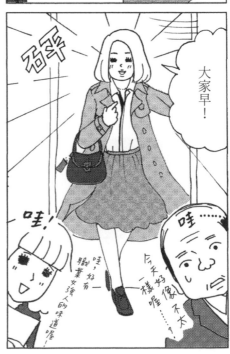

大家早！

哇，好有一股職業女孩人的味道喔

今天好像不太一樣喔……？

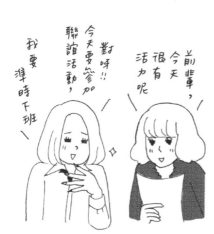

我要準時下班

對呀！！今天要參加聯誼活動，

前輩，今天很有活力呢

126

今年依然　獨自一人過聖誕節

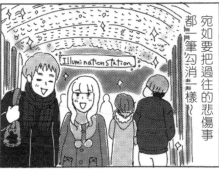

今年聖誕節也準時到來～

宛如要把過往的悲傷事都一筆勾消一樣～

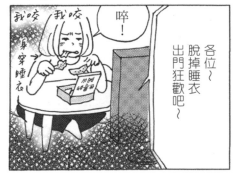

各位～脫掉睡衣出門狂歡吧～

啐！

我咬 我咬 身穿睡衣

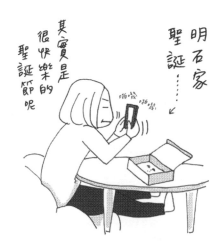

明石家聖誕……

其實是很快樂的聖誕節呢

※編注：明石家聖誕是日本的綜藝節目。

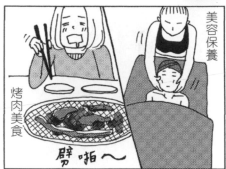

美容保養

烤肉美食

劈啪～

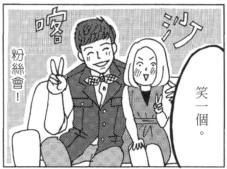

嗟

ㄗㄚ

粉絲會！

笑一個。

謝謝大家

Hahasanunuoneyo～（永遠支持！）

下一位

神仙飛揚～

真好～

收費拍照

活動之後

鄰國的療癒效果大得驚人

光滑的肌膚……

精彩表演！

訓練有成的結實肉體所詮釋出來的

不甚流利的日語！

我是—

金秀賢

還有！！

西女看現場實況DVD嗎！？

YuON

K—POP讓我體會到好久沒有過的心跳感覺

正月在老家
肚子像雙層圓形大年糕

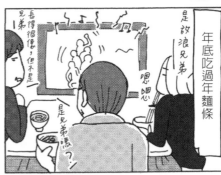

是放浪兄弟
年底吃過年麵條

嗯嗯

長得很像，但不是
是兄弟嗎？

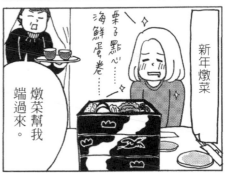

栗子點心……
海鮮蛋卷……

新年燉菜

燉菜幫我端過來。

在肚子放上一顆橘子
的餘興節目～

我是白痴嗎！！

129

裕子的生活

發誓一直相守到死的情侶 也瀕臨破局

也瀨臨破局

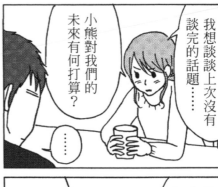

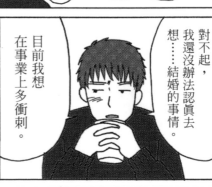

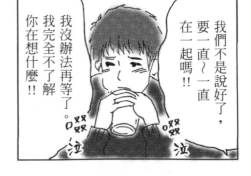

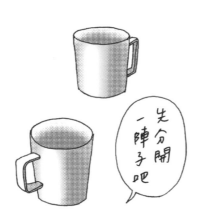

不用任何言語也知道
即將分手的情侶

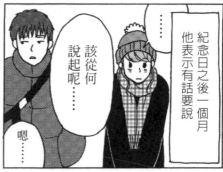

紀念日之後一個月
他表示有話要說

該從何說起呢……

嗯……

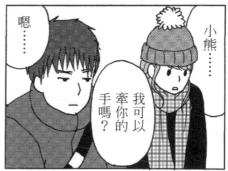

小熊……

我可以牽你的手嗎？

嗯……

啊……

緊握

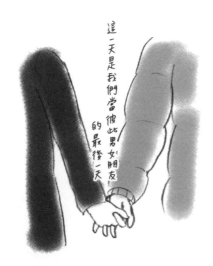

這一天是我們當彼此男女朋友的最後一天

依靠

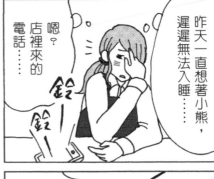

昨天一直想著小熊，遲遲無法入睡……

嗯？店裡來的電話……

鈴——鈴——

店長!!有客人用我們店裡的香皂之後皮膚出了狀況，現在來店客訴!!

啊!!我知道了!!我馬上過去!!

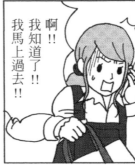

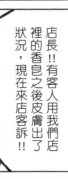

道歉

鞠躬

謝罪!!

因為皮膚起了疹子……

向上報告

加班

你那邊っっっ

有嗎？沒耶……

工作取代了　失去的戀情

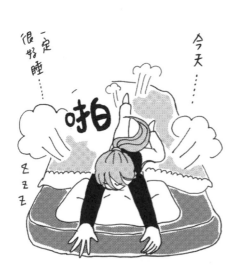

一定很好睡……

今天……

啪

ＺＺＺ

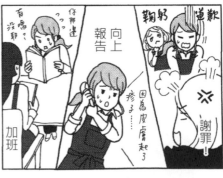

右手左手心

粗糙受傷的心靈也需要
乳液的滋潤

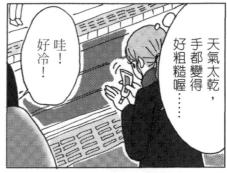

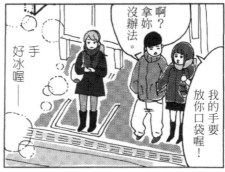

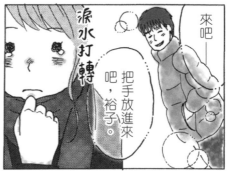

還是沒什麼作用

呼

擦傷和感情的創傷　都難以癒合

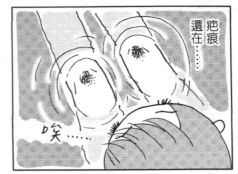

疤痕還在……

噗……

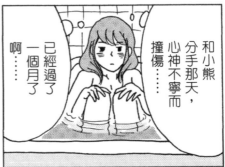

啊……

已經過了一個月了

和小熊那天分手，心神不寧而撞傷……

噗滋

噗滋

嗚嗚

嗚嗚嗚

參加瑜伽課程的小綠

在做熱身操的
伸展動作時
就已經跟不上腳步了

唔

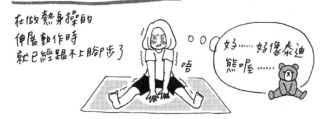

好……好像泰迪
熊呢……

緊貼一

整個～貼合

阿唉的生活

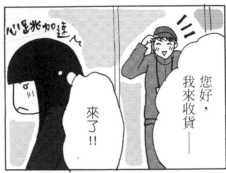

您好，我來收貨——

來了!!

心跳加速

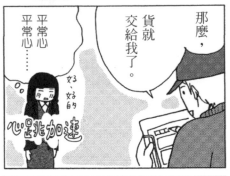

那麼，貨就交給我了。

平常心平常心……

好、好的

心跳加速

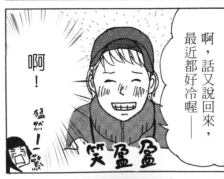

啊，話又說回來，最近都好冷喔——

啊！

猛然一驚

笑盈盈

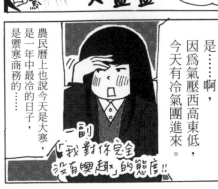

今天有冷氣團進來。

是……啊，因為氣壓西高東低，

農民曆上也說今天是大寒，是一年中最冷的日子，是禦寒商務的……

一副「我對你完全沒有興趣」的態度!!

一副不在乎的樣子

因為喜歡　反而老是裝出

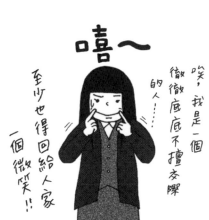

嘻～

至少也得回給人家一個微笑!!

咦，我是一個徹徹底底不擅交際的人……

136

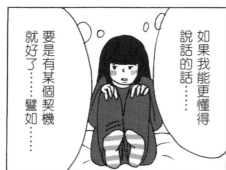
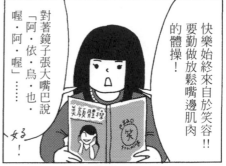
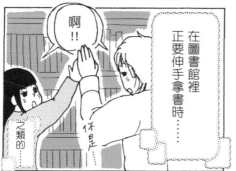

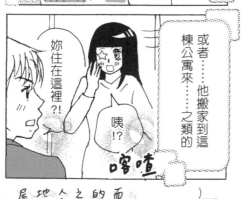

怎……怎麼辦？已經發信過去了，可是——

只說了「你好」兩個字會不會太簡單了？

哇！？已經回覆了！？

「下次下班之後一起吃個晚飯……」不會吧……

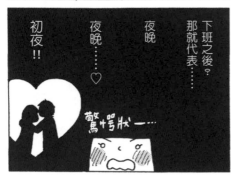

下班之後？那就代表……

夜晚……

夜晚……♡

初夜！！

敬什麼狀——……

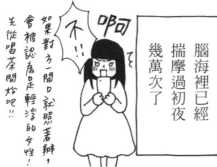

啊！不！！

腦海裡已經揣摩過初夜幾萬次了

如果對方一開口就照著辦，會被認為是輕浮的女性！

先從喝茶開始吧！！

對不起！這是我們公司的宣傳品，送妳。

啊！？可以嗎？

可愛的信紙……

咦？上頭寫了字……

←熱愛各種文具

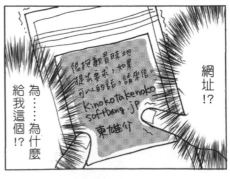

網址！？

為……為什麼給我這個！？

他叫我明天地寄出東西，如果可以的話，請寄信。
Kinokotakenoko
softbang jp
東雄町

所謂的異性就跟外星人一樣陌生

就是這樣……
如果是小綠，妳會怎麼做！？

啊！寫信過去？！

是嗎！！

138

未雨綢繆

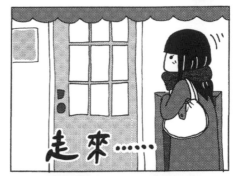

事前勘查　第一次約會地點

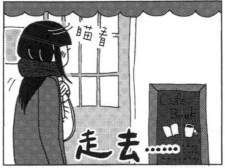

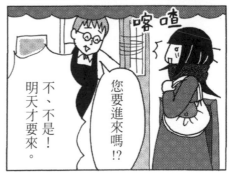

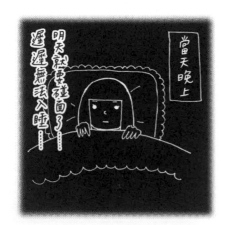

139

殷勤安慰

靠著吃吃喝喝 塡補內心的空腹感

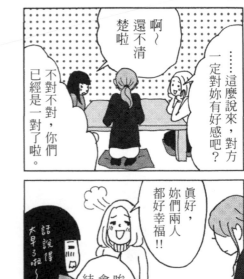

……這麼說來，一定對妳有好感吧？

啊～還不清楚啦

不對不對，你們已經是一對了啦。

真好，妳們兩人都好幸福!!

話說得太早了吧～

唉～我大概會最後一個結婚吧。

……

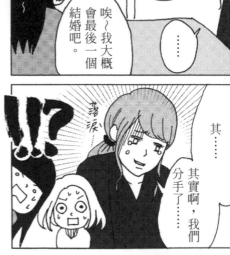

其……其實啊，我們分手了……

落淚

!!⁉

對不起，在阿咲才要開始幸福的時候……

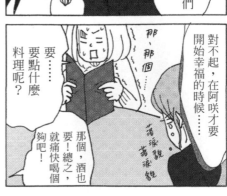

那、那個

落淚嗚嗚嗚嗚嗚

要……要點什麼料理呢？

那個，酒也要！總之，就痛快喝個夠吧！

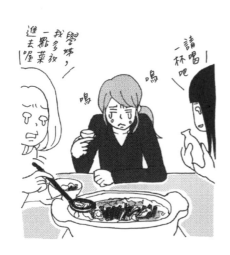

學妹，我多叫一點菜進去喔！

嗚

嗚

請喝一杯吧！

140

渴望笑容

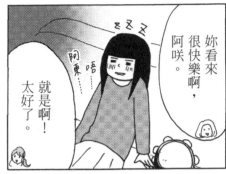

妳看來很快樂啊，阿咲。

阿東 唔…

就是啊！太好了。

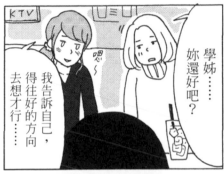

學姊……妳還好吧？

我告訴自己，得往好的方向去想才行……

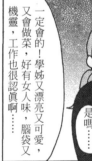

學姊一定還會遇到很好的緣分的。

一定會的！學姊又漂亮又可愛，又會做菜，好有女人味，腦袋又機靈，工作也很認真啊……

是嗎……

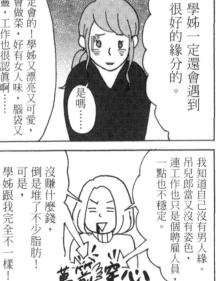

我知道自己沒有男人緣。吊兒郎當又沒有姿色，連工作也只是個聘僱人員，一點也不穩定。

沒賺什麼錢，倒是堆了不少脂肪！可是，學姊跟我完全不一樣！

萬箭穿心

咦？自己這樣說自己有點心酸！！

利用自虐的方式激勵傷心的朋友

謝謝你這麼拚命地鼓勵我。

是的

「只要能讓學姊變得好些，在下萬死不辭」

← 心情就像這樣

141

代價

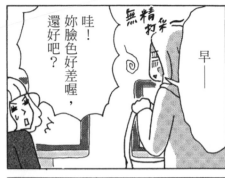

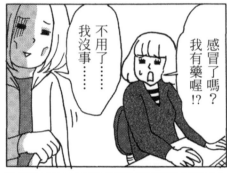

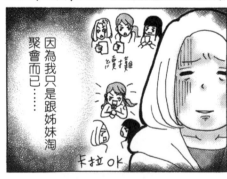

聚會之後 三天恢復不了精神

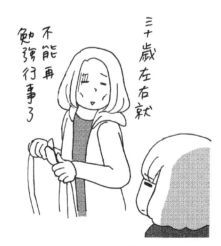

三十歲左右就

不能再

勉強行事了

後悔錯過的人會是他

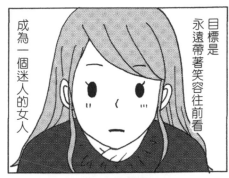

目標是
永遠帶著笑容往前看

成為一個迷人的女人

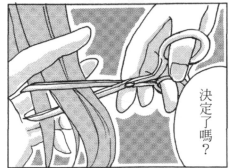

決定了嗎？

是的
！！

我一定
會幸福的

等著瞧吧──

嗒 嗒

加油！

情人節　儼然是我

大啖巧克力之日

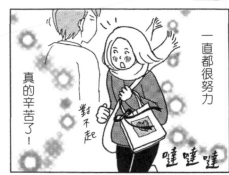

一直都很努力

對不起

真的辛苦了！

噠噠噠

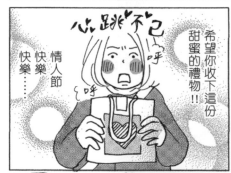

心跳不已

希望你收下這份甜蜜的禮物！！

呼

情人節快樂……

快樂

呼

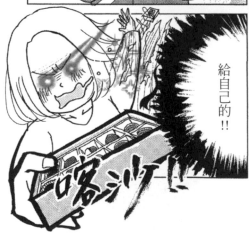

給自己的！！

喀沙

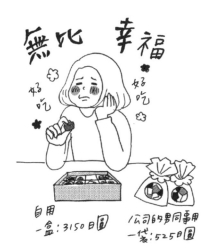

無比　幸福

好吃　好吃

自用
一盒：3150日圓

公司的男同事用
一袋：525日圓

Re-spring

任性的身體

脫下外套　冬天的怠慢現形

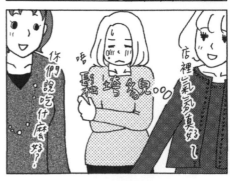

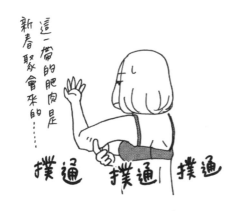

新春聚會來的……
這一襉的肥肉是

撲通　撲通　撲通

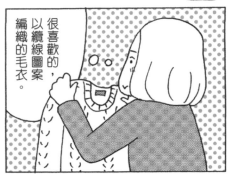

很喜歡的，以纜線圖案編織的毛衣。

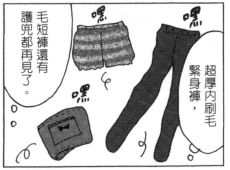

毛短褲還有護兜都再見了。

超厚內刷毛緊身褲，

嘿

嘿

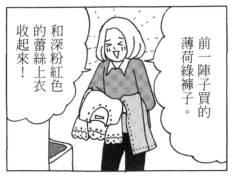

和深粉紅色的蕾絲上衣收起來！

前一陣子買的薄荷綠褲子。

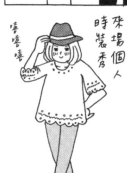

珠場個人時裝秀

嘿嘻嘻

春天來到，收納冬衣的櫥櫃裡

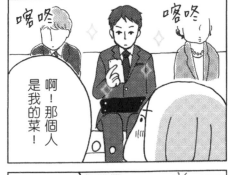

喀咚

喀咚

啊！那個人是我的菜！

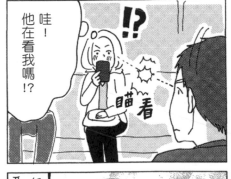

哇！他在看我嗎!?

難不成……他喜歡上我了!?

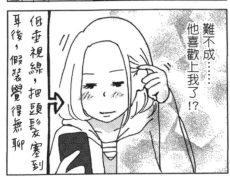

低垂視線，把頭髮塞到耳後，假裝覺得無聊

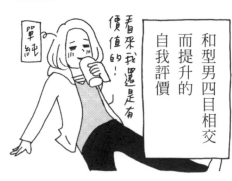

看來我還是有價值的！

單純

和型男四目相交而提升的自我評價

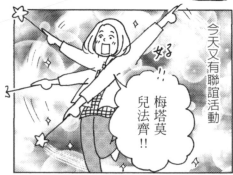

在聯誼會場上
我是無知而易感的人

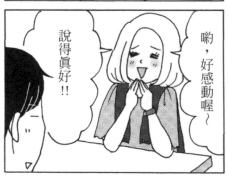

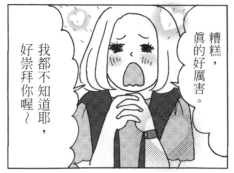

一片空白……

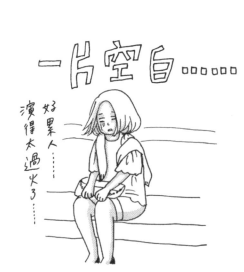

 春風捎來一絲絲　戀愛的預感

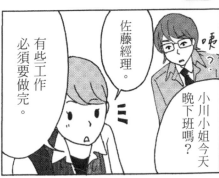

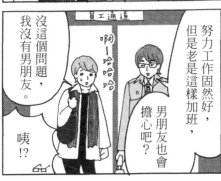

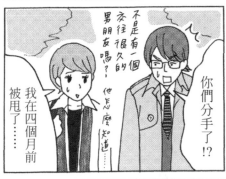

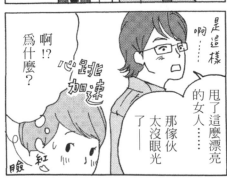

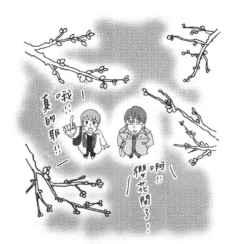

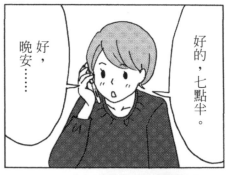

好的，七點半。

好，晚安……

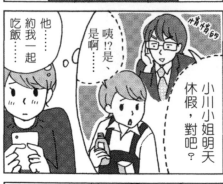

咦!?是、是啊……

他……約我一起吃飯……

小川小姐明天休假，對吧？

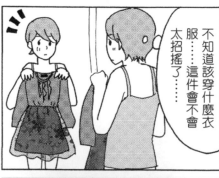

不知道該穿什麼衣服……這件會不會太招搖了……

對了，那些傷口，

不知不覺也淡了許多。

以為好不了的傷口
也隨著時間痊癒了

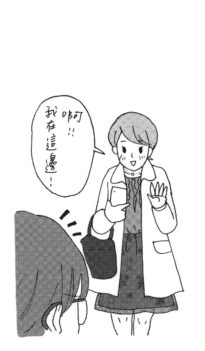

啊!!我在這邊！

新戀情　終於讓不快成為過去

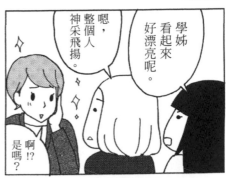

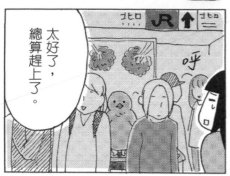
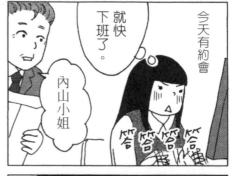
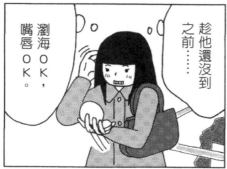
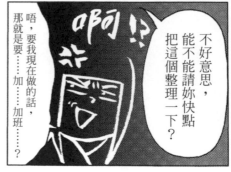
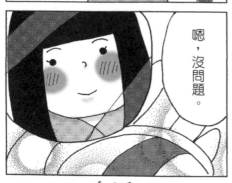
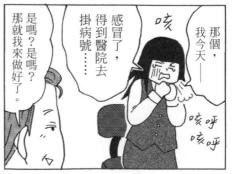
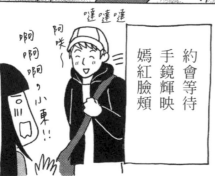

頭昏眼花

升到頂端的熱情翻騰摩天輪

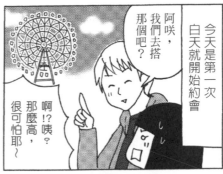

今天是第一次白天就開始約會

阿咲，我們去搭那個吧？

啊!?咦？那麼高，很可怕耶～

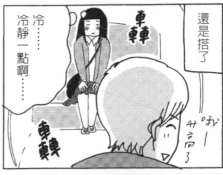

還是搭了

冷……冷靜一點……

車車

車車

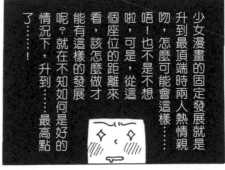

少女漫畫的固定發展就是升到最頂端時兩人熱情親吻，怎麼可能會這樣……唔！也不是不想啦，可是，從這個座位的距離來看，該怎麼做才能有這樣的發展呢？就在不知如何是好的情況下，升到……最高點了……！

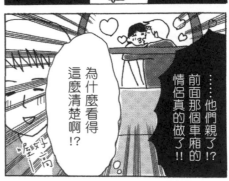

……他們親了!?前面那個車廂的情侶真的做了!!

為什麼看得這麼清楚啊！？

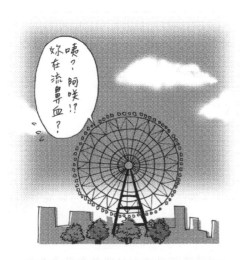

咦？阿咲!?妳在流鼻血？

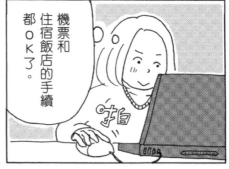

機票和住宿飯店的手續都OK了。

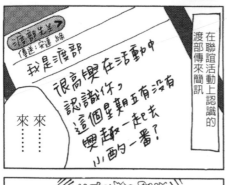

在聯誼活動上認識的渡部傳來簡訊

渡部先生▶
（傳送：安達綠）
我是渡部

很高興在活動中認識你，這個星期五有沒有興趣一起去喝一番？

來……
來……

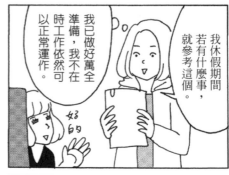

我休假期間若有什麼事，就參考這個。

我已做好萬全準備，若有什麼事，工作依然可以正常運作。

好的

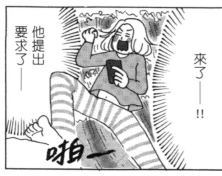

他提出要求了——

來了——！！

啪一

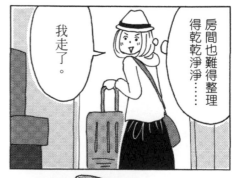

房間也難得整理得乾乾淨淨……

我走了。

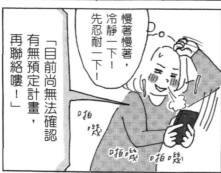

慢著慢著，冷靜一下！先忍耐一下！

「目前尚無法確認有無預定計畫，再聯絡囉！」

啪嗖

啪嗖　啪嗖

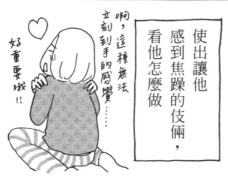

使出讓他感到焦躁的伎倆，看他怎麼做

啊，這種無法立刻到手的感覺……

好重要哦！！

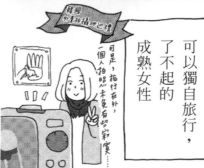

可以獨自旅行，了不起的成熟女性

韓國免費拍貼心得裡

可是，拍付在外，一個人拍照未免有些寂寞……

154

別人是別人　我是我　這樣就好

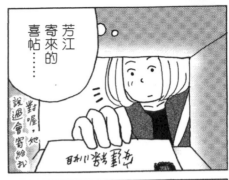

芳江寄來的喜帖……

對喔，她說過會寄給我

日和小姐敬啟

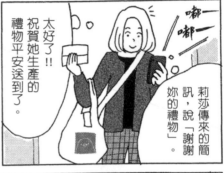

太好了!! 祝賀她生產的禮物平安送到了。

莉莎傳來的簡訊，說「謝謝妳的禮物」。

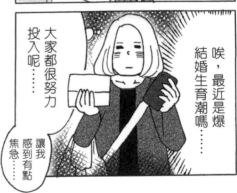

大家都很努力投入呢……

唉，最近是爆結婚生育潮嗎……

讓我感到有點焦急……

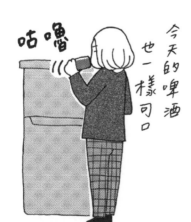

咕嚕

今天的啤酒也一樣可口

我是正規職員

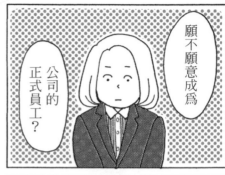

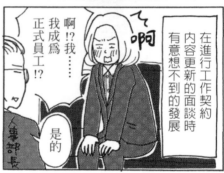

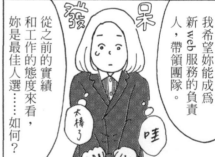

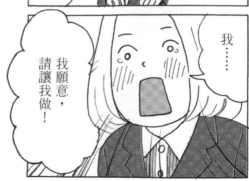

抬頭挺胸　面對自己選擇的人生

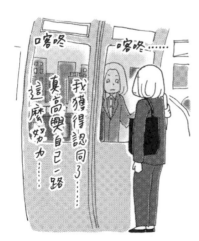

156

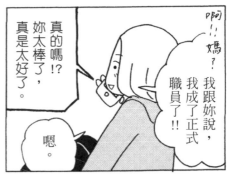

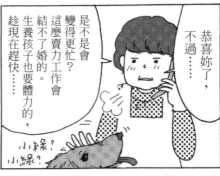

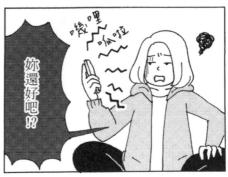

結婚　生孩子　工作
全都想包辦

也有前輩有孩子，
而且也還在工作
（雖然是在會計課……）

今天是賞花日

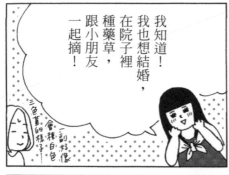

我知道！我也想結婚，在院子裡種藥草，跟小朋友一起摘！

三色堇的樣子……訓好像當種白色

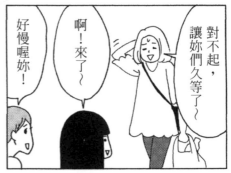

對不起，讓妳們久等了～

啊！來了～

好慢喔妳！

正要出門時，接到公事方面的電話……

看妳好像挺忙的！

怎麼說呢？晉昇固然好啦，可是——

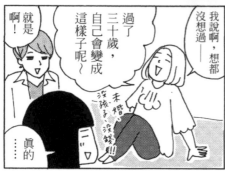

就是！

啊！

過了三十歲，自己會變成這樣子呢～

我說啊，想都沒想過——

未婚、沒孩子、沒錢！

……

真的

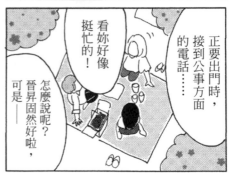

我們公司也有人員請產假。

忙得暈頭轉向。

當店長也很辛苦喔

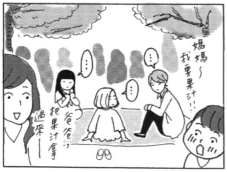

媽媽～我要果汁！

爸爸～把果汁拿過來～

……

……

唉～可是……

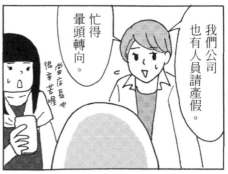

其實我也想走入家庭呢～

體力上很吃力……

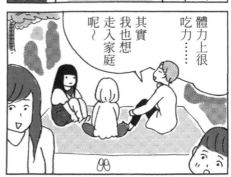

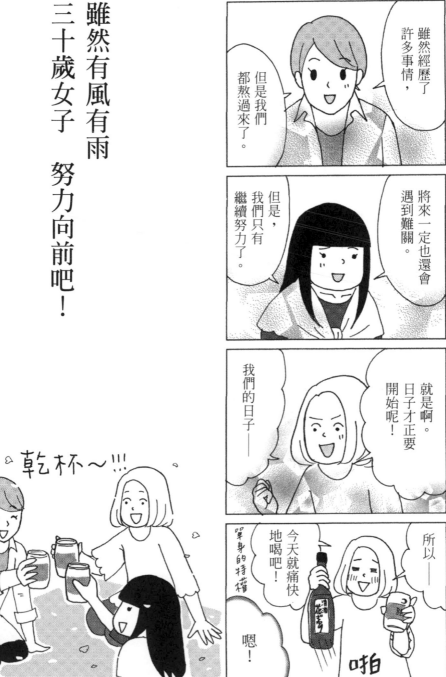

新 感 覺 ★ 圖 文 書

感覺不到有結婚的機會

TITAN 119

作者：HATOCO
譯者：陳惠莉

出版者：大田出版有限公司
台北市10445中山北路二段26巷2號2樓
E-mail：titan3@ms22.hinet.net
http://www.titan3.com.tw
編輯部專線（02）25621383
傳真（02）25818761
【如果您對本書或本出版公司有任何意見，歡迎來電】
行政院新聞局版台業字第397號
法律顧問：陳思成 律師

總編輯：莊培園
副總編輯：蔡鳳儀　執行編輯：陳顗如
行銷企劃：張家綺
手寫字：陳慧如
校對：黃薇霓
印刷：上好印刷股份有限公司（04）23150280

初版：2016年2月1日
定價：新台幣 220 元

國際書碼：ISBN：978-986-179-435-8
CIP：947.41/104027056

結婚できる気がしません。© HATOCO 2013
Edited by Media Factory
First published in Japan in 2013 by KADOKAWA
CORPORATION, Tokyo.
Complex Chinese translation rights reserved by Titan
Publishing Company Ltd.